컬러링으로
배우는

색연필 그림

12색만으로

얼마든지 잘 그릴 수 있다

와카바야시 마유미 지음
문성호 옮김

머 리 말

「본격적인 색연필화에 약간 흥미가 있지만,
색연필을 잔뜩 구입해야만 하는 데다가 무엇보다 어려울 것 같다.」
그런 독자 분들을 위해 이 책이 제작되었습니다.

이 책에서 사용하는 색연필은 12색뿐.
초등학교 시절 쓰던 그리운 12색 세트라도 괜찮습니다.
12색으로 더욱 리얼한 그림을 그리는 것을 목표로 하고 있습니다.

세기를 바꿔가며 농도를 조절하거나, 색을 덧칠해 새로운 색을 만들거나,
그러데이션으로 입체감을 표현하거나….
색 수를 제한한 만큼, 심플하게 연습할 수 있습니다.
오히려 12색으로 배우는 쪽이
색연필화의 기본 테크닉을 몸에 익히는 데 좋을지도 모릅니다.

이 책에서 색연필의 기본 테크닉을 익힌다면,
다양한 색의 색연필을 손에 들었을 때도
분명히 능숙하게 사용할 수 있을 것입니다.

12색 각각의 색의 특성을 파악하고, 12색과 친해져
수많은 모티브를 그려봐 주셨으면 합니다.

이 책의 사용법

55개의 레슨 수록!

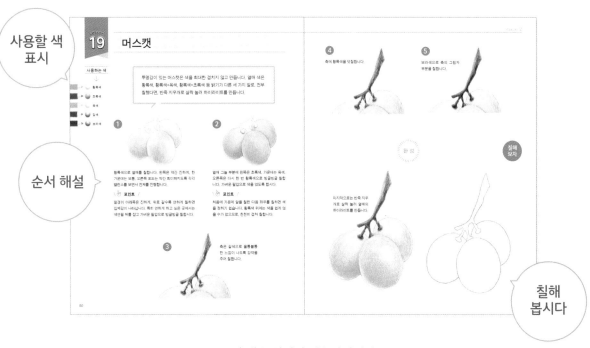

사용할 색 표시

순서 해설

칠해 봅시다

이 책은 컬러링 연습장입니다.

요소요소의 순서 해설로 칠할 때의 요령과 포인트를 배우고,

「칠해보자」 코너로 실제로 손을 움직여 칠해볼 수 있습니다.

전부 55개의 레슨.

사용한 색도 전부 알기 쉽게 표기되어 있으므로,

좋아하는 메이커의 12색을 준비해 시작해봅시다.

CONTENTS

▶ Chapter 1 기본 레슨 11

▶ Chapter 2 채소와 과일 35

필요한 도구

 12색 세트 색연필

우선 12색 세트 색연필을 준비합시다. 좋아하는 메이커의 물건이어도 상관없습니다.
이 책에서 주로 사용하는 것은 홀베인 아티스트와 톰보 색연필입니다.

톰보 색연필

심은 단단한 편. 경질이기 때문에 세세한
곳까지 칠하기 편하며, 깔끔한 윤곽을 만
들 수 있습니다. 덧칠도 가능하지만, 약간
담백한 느낌이 됩니다. 12색 세트에도 분
홍색이나 연주황색이 있으므로, 꽃이나 과
자류를 칠할 때도 편리합니다.

홀베인 아티스트
베이직

연질의 색연필입니다. 한 가지 색이 지닌
색의 폭이 넓고, 두께감이 있는 발색입니
다. 덧칠에 적합하며 아름다운 색을 만들
수 있습니다.

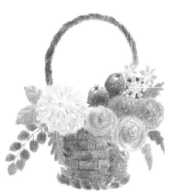

파버카스텔
폴리크로모스

매끈하고 발색이 좋은 색연필. 전체적으로
차분한 색으로 심은 단단한 편이며, 덧칠,
그러데이션 모두 깔끔하게 칠할 수 있습니
다. 연주황색, 분홍색이 없으므로, 주황색,
빨강과 마젠타에 흰색을 덧칠해 색을 만들
필요가 있습니다. 단색을 따로 구입하는
방법도 있습니다(8페이지 참조).

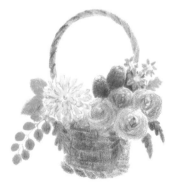

2　연필깎이

연필깎이는 항상 근처에 준비해 둡시다. 기본은 가늘고 뾰족하게 만듭니다. 심이 둥글면 색이 둔해지거나, 삐져나가기 쉬워집니다.

편리한 전동

휴대용

자주
뾰족하게
깎아두자

3　지우개

색연필은 한 번 칠해버리면 지울 수 없다고 생각하는 분도 많지만, 지우개로 수정하는 건 가능합니다.

펜 형태 지우개

펜 타입의 지우개는 세세한 부분의 색을 제거할 때 편리합니다.

반죽 지우개

너무 진하게 칠했을 때의 수정이나, 밝기를 표현할 때 편리합니다. 사용하기 편한 크기로 뜯어서, 케이스에 넣어 두었습니다.

4　면봉

약국 등에서 판매하는 면봉도 대활약합니다. 면봉이 있으면 작품에 바림(색깔을 칠할 때 한쪽을 짙게 하고 다른 쪽으로 갈수록 차츰 얇게 나타나도록 하는 것-역주)을 표현하거나, 연한 색을 넓게 퍼트리는 등 표현의 폭을 넓힐 수 있습니다.

5　브러시

색연필 가루나 칠하고 난 찌꺼기를 제거할 브러시를 하나 준비합시다.

화구점에서 판매하는 브러시도 괜찮지만, 화장할 때 쓰는 메이크업 브러시가 더 쉽게 구할 수 있습니다.

6　굴러가는 것을 방지하는 천

색연필은 통에서 꺼내 늘어놓는 편이 색을 선택하기 편합니다. 색연필은 굴러가기 쉬운데, 아래에 손수건이나 티슈를 깔아두면 쉽게 굴러가지 않게 됩니다.

12색 세트에는 어떤 색이 들어 있을까?

톰보 색연필 12색 세트의 색상환

이 책에서는 톰보 색연필을 비롯한 학교용 12색을 기본으로 사용합니다. 어떤 색이 있는지, 우선 12색 세트를 색상환(색의 변화를 연결해 고리로 만든 것)으로 파악해봅시다.

주황색에서 노란색에 걸쳐 있는 색감을 베이스로, 어둡게 하면 갈색, 밝게 하면 연주황색이 됩니다.

빨간 색감을 베이스로, 밝게 하면 분홍색이 됩니다.

검은색

색감이 없는 색. 무채색 검정입니다.

파란 색감을 베이스로, 밝게 하면 옥색이 됩니다.

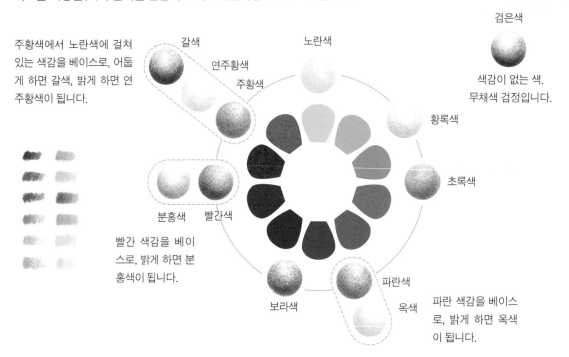

갈색
연주황색
주황색
노란색
황록색
초록색
분홍색
빨간색
보라색
파란색
옥색

홀베인 아티스트 베이직 12색 세트의 경우

연주황색과 분홍색이 들어 있지 않으므로, 이 책에서 다루는 12색 세트로 만들기 위해서는 2개를 따로 구입합니다.
그때 추천하는 색상은
· 죤 브릴리언트(Jaune brilliant, 연주황색)
· 코스모스(Cosmos, 분홍색)
입니다. 그 대신 흰색과 진한 갈색이 들어 있으므로, 갈색을 칠할 때는 진한 갈색으로 시험해보는 것도 좋을 겁니다.

※1 진한 갈색
※2 흰색

파버카스텔 폴리크로모스 12색 세트의 경우

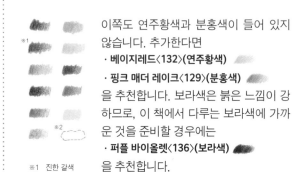

이쪽도 연주황색과 분홍색이 들어 있지 않습니다. 추가한다면
· 베이지레드〈132〉(연주황색)
· 핑크 매더 레이크〈129〉(분홍색)
을 추천합니다. 보라색은 붉은 느낌이 강하므로, 이 책에서 다루는 보라색에 가까운 것을 준비할 경우에는
· 퍼플 바이올렛〈136〉(보라색)
을 추천합니다.

※1 진한 갈색
※2 흰색

잡는 법과 워밍업

색연필 잡는 법

색연필을 잡는 각도에 따라 필압이 달라집니다. 3종류를 사용하면 편리합니다.

[일반적인 잡는 법]

평소의 연필 잡는 법으로 잡습니다. 연필보다 약간 약한 필압으로 칠하기 시작하고, 덧칠해 나가면서 점점 강한 필압으로 칠합니다.

[짧게 잡아 세운다]

마무리로 진한 색을 칠할 때나, 광택을 표현할 때 쓰는 잡는 법입니다. 스트로크(그리는 선)도 짧게 합니다.

[뒤쪽을 잡고 눕힌다]

배경이나 강한 색을 연하게 덧칠할 때.

자유롭게 그려보자

색연필로 선이나 면 등을 그리며 워밍업을 해봅시다.

선

동그라미

물결

면

도구 사용법 포인트 레슨

· 반죽 지우개 사용법

[커다란 면적을 지운다]

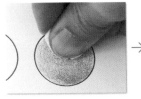 →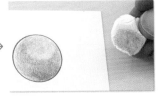

❶둥글게 뭉쳐서 색을 덜어 내고 싶은 지면에 대고 꾸욱 누릅니다.

❷색을 덜어냈습니다. 한 번 누를 때마다 다시 뭉쳐서 항상 새로운 면으로 사용합시다.

[작은 면적을 지운다]

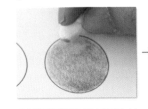 →

❶뾰족하게 만들어 지우고 싶은 부분을 툭툭 두드립니다.

❷하이라이트가 생겨났습니다. 뾰족하게 만들어 사용하면 세밀한 부분의 수정에도 쓸 수 있습니다.

· 면봉 사용법

NG!

→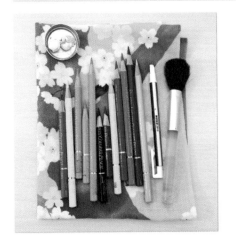

❶검지 안쪽에 면봉 끝을 얹듯이 잡습니다. 연필처럼 잡지는 않습니다.

❷가볍게 문지르듯이 색연필 칠한 자국을 문지릅니다. 색이 부드럽게 퍼지며, 간단하게 바림을 만들 수 있습니다.

· 브러시 사용법

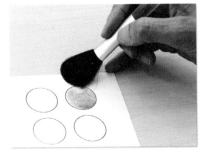

작품에 묻은 색연필의 여분 가루나, 먼지, 지우개 찌꺼기 등을 털어냅니다. 손으로 만지면 오히려 더 더러워져 버리므로, 브러시를 사용하는 것을 추천합니다.

· 굴러가는 것을 방지하는 천 사용법

색연필을 준비하고 스타트합니다.

기본 레슨

한쪽 방향으로 칠해보자

색연필을 들면 지그재그로 칠하기 일쑤지만, 면을 깔끔하기 칠하기 위해서는 추천하지 않습니다. 한쪽 방향으로 칠하는 연습을 해봅시다.

POINT

기본 칠하는 방법입니다. 넓은 면적을 칠하는 데 적합합니다.

◉ 한쪽 방향 칠하기

\ ❶ 주의점 /

약한 힘으로 같은 방향으로 계속 스트로크합니다. 직선을 밀착시켜 몇 층이고 겹쳐 칠합니다. 길고 짧은 선을 섞어서 칠하면 얼룩이 잘 눈에 띄지 않습니다.

선의 시작점이 너무 강해지지 않도록. 선의 끝부분이 튀어나가지 않도록 조심합니다.

◉ 한쪽 방향 칠하기로 그려보자

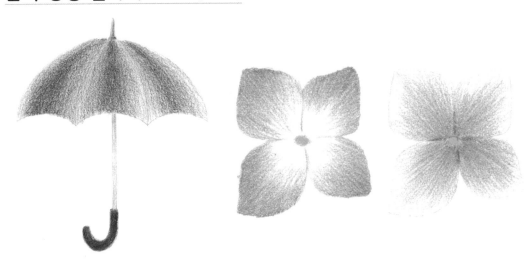

진한 부분과 연한 부분을 만들어 그러데이션을 표현해봅시다. 진하게 하고 싶은 쪽부터 연하게 하고 싶은 방향으로 칠합니다.

칠해
보자

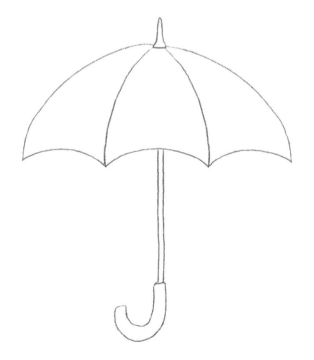

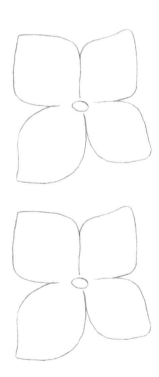

크로스 해칭으로 칠해보자

한쪽 방향 칠하기의 어레인지입니다. 얼룩이 없는 깔끔한 면을 만들 수도 있으며, 어느 정도 질감이 있는 면을 만들 수도 있습니다.

POINT

나무나 금속, 배경 등 질감을 나타 내고 싶을 때 시험해보세요.

크로스 해칭

한쪽 방향 칠하기에 방향을 바꾼 선을 겹쳐 칠합니다.
밀집시켜 칠하면 얼룩이 없는 깔끔한 면을 만들 수 있으며, 간격을 두고 칠하면 질감을 표현할 수 있습니다.

크로스 해칭으로 그려보자

ⓘ 주의점

긴 선은 칠하기 어렵습 니다. 1~1.5cm 정도의 선을 겹쳐 칠합니다.

칠해
보자

빙글빙글 칠해보자

한쪽 방향 칠하기보다 섬세한 그러데이션을 만들 수 있습니다. 마무리할 때 광택을 내고 싶다면 강한 필압으로 칠합니다.

POINT

과일처럼 둥근 느낌이 있는 것이나 복잡한 형태를 칠할 때 딱 좋습니다.

◉ 빙글빙글 칠하기로 칠해보자

빙글빙글 연필을 움직이 며 연한 색을 겹쳐 칠하면 칠한 자국이 잘 눈에 띄지 않게 됩니다.

작은 소용돌이를 조금씩 겹치듯이 하며 칠합니다. 처음에는 부드럽게, 점점 필압을 올려 색을 진하게 합니다.

다른 색으로도 칠해봅시다.

◉ 빙글빙글 칠하기로 그려보자

⚠ 주의점

소용돌이가 커지기 쉽습니다. 굉장히 작은 소용돌이를 겹쳐 그립니다.

칠해
보자

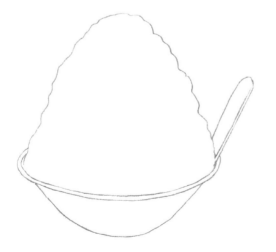

농담을 구별해 칠해보자

필압이나 덧칠하는 횟수를 바꾸면서 5단계 농도로 칠해봅시다. 한쪽 방향 칠하기, 빙글빙글 칠하기 등 좋아하는 색칠 방법을 사용해도 됩니다.

연한 부분, 진한 부분, 중간을 정한 다음 그 사이를 메워 나가자.

◉ 5단계 농담으로 칠해보자

농담을 구별해 칠하기를 연습합니다. 좋아하는 색으로 4개를 칠해봅시다.

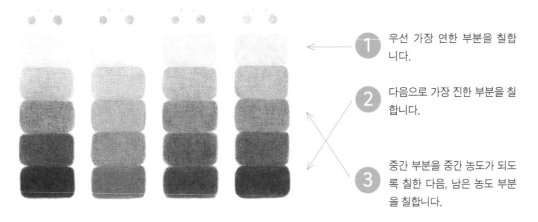

1 우선 가장 연한 부분을 칠합니다.

2 다음으로 가장 진한 부분을 칠합니다.

3 중간 부분을 중간 농도가 되도록 칠한 다음, 남은 농도 부분을 칠합니다.

◉ 다른 모양을 칠해보자

형태가 달라져도 칠하는 순서는 같습니다.

칠해
보자

음영을 만들어 칠해보자

빛의 방향을 의식하며 3개의 형태를 칠해봅시다. 칠하는 방법에 따라 입체감, 질감을 표현할 수 있습니다.

POINT

빛이 닿아 가장 밝게 보이는 부분을 「하이라이트」라고 합니다. 하이라이트는 물체의 질감과 관계가 있습니다.

◉ 3가지 형태를 칠해보자

① 바탕 칠하기

② 그늘을 만들어 입체적인 공 모양으로

③ 그림자도 그리면 지면에 확실하게 착지합니다.

※그늘과 그림자에 대해서는 34페이지 참조.

① 바탕 칠하기

② 그늘을 만들어 원주로.

③ 그늘을 만드는 방법을 바꾸니 가운데가 비어 있는 것처럼 보입니다.

① 바탕 칠하기

② 그늘과 하이라이트로 반짝반짝하게

③ 그늘을 만들고 하이라이트는 애매하게. 표면이 까슬까슬한 도넛처럼 됩니다.

◉ 호박을 칠해보자

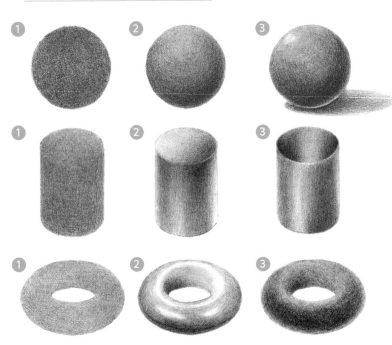

그림자는 모티브의 색이 되므로, 그림자에 주황색을 덧칠해봅시다.

\ ❗ 주의점 /

바닥에 접해 있는 부분은 바닥의 반사광이 있으며, 약간 밝게 보입니다.

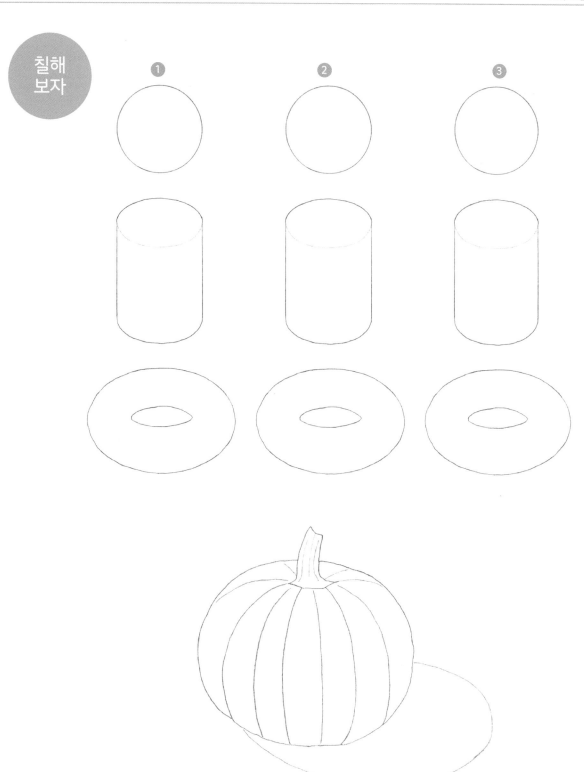

Lesson 06

색을 덧칠해보자

덧칠하기로 색감이 비슷한 2가지 색이나, 의외인 2가지 색을 덧칠해봅시다. 12색 세트로도 다채로운 색을 만들 수 있습니다.

POINT

색상환에서 가까운 색끼리 어우러지기 쉽지만, 갈색과 검은색, 먼 색상의 것들을 덧칠하면 깊이가 있는 색이 됩니다.

◎ 색을 덧칠해보자 농담을 구별해 칠하는 연습입니다. 여기서는 왼쪽 타원부터 먼저 칠했습니다.

① 갈색 + 검은색 ② 갈색 + 분홍색 ③ 갈색 + 옥색 ④ 보라색 + 황록색 ⑤ 보라색 + 초록색

⑥ 보라색 + 노란색 ⑦ 빨간색 + 주황색 ⑧ 빨간색 + 갈색 ⑨ 빨간색 + 연주황색 ⑩ 빨간색 + 파란색

◎ 덧칠하기로 열매를 칠해보자

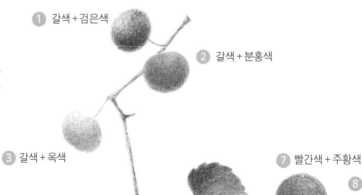

① 갈색 + 검은색

② 갈색 + 분홍색

③ 갈색 + 옥색

⑦ 빨간색 + 주황색

⑧ 빨간색 + 갈색

④ 보라색 + 황록색

⑤ 보라색 + 초록색

⑥ 보라색 + 노란색

⑨ 빨간색 + 연주

⑩ 빨간색 + 파란색

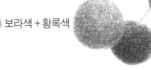

노란색 덧칠하는 방법

노란색 · 옥색 · 분홍색 등 연한 색은 왁스 성분을 다량 포함하고 있기 때문에, 칠하는 순서에 따라 칠하는 느낌이나 완성도가 다릅니다.

POINT

노란색은 작품에 광택을 주기에 최적의 색. 위에 덧칠하는 방식이 초심자에게 적합합니다.

● 노란색을 먼저 칠하자

노란색 노란색→갈색

노란색 노란색→초록색

노란색을 먼저 진하게 칠하면 그 위에 덧칠하기 어려워지지만, 투명감이 있는 색을 만들 수 있습니다. 금색을 만들 때도 노란색을 먼저 칠합니다.

● 노란색을 나중에 덧칠한다

갈색 갈색→노란색

초록색 초록색→노란색

초록색이나 빨간색, 주황색을 칠한 다음 그 위에 노란색을 칠하면, 밝고 광택이 있는 색을 만들 수 있습니다.

칠해
보자

노란색→갈색

노란색→초록색

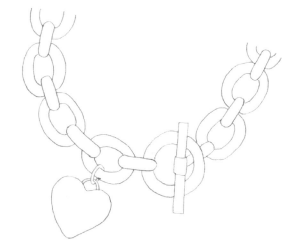

갈색→노란색

초록색→노란색

다양한 잎사귀 색

초록색은 다른 색에 덧칠하면 다채로운 색을 만들 수 있습니다. 다른 색을 전부 사용해 어떤 초록색이 만들어지는지 시험해봅시다.

POINT

견본과 같은 색이 되지 않아도 OK. 어떤 색이 될지 시험해본다는 기분 으로 칠해봅시다.

● 초록색을 덧칠하자

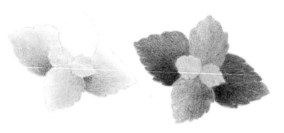

보라색과 갈색에 초록색을 덧칠하면 깊이가 있는 초록색 이 됩니다.

● 황록색을 덧칠하자

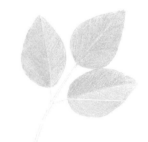

주황색에 황록색을 덧칠하면 말라버린 듯한 색이 되며, 옥색에 황록색을 덧칠하면 파릇파릇한 잎사 귀가 됩니다.

● 다양한 잎을 칠해보자

빨간색, 갈색, 보라색 등에 초록색을 덧칠하면 깊이 가 있는 색이 됩니다. 연주 황색이나 옥색 등 연한 색 에도 덧칠해봅시다.

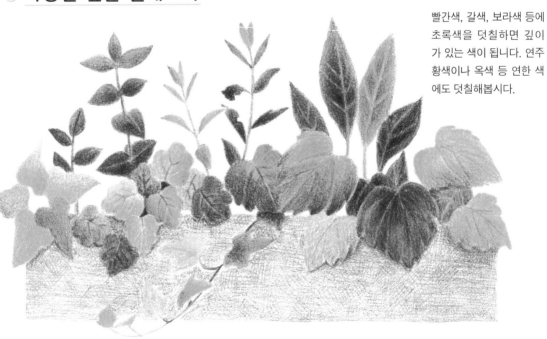

칠해
보자

농담의 그러데이션

12색 세트에는 파란색 계열, 갈색 계열, 빨간색 계열의 진한 색과 연한 색이 들어 있습니다. 이 농담 차를 이용해 그러데이션이 되도록 칠해봅시다.

POINT

어두운 색에 밝은 색을 겹쳐 연결 하듯이 칠하는 것이 요령입니다. 밝기나 입체감 표현에 사용합니다.

● 연습해보자

갈색으로 왼쪽이 진하고 오른쪽으로 갈수록 연해 지도록 칠합니다.

연주황색을 갈색 위에 칠하기 시작하고, 갈색을 멀 리 늘리는 것처럼 칠합니다.

● 농담의 그러데이션으로 나비를 칠하자

【진한 색을 안쪽으로】 　　　　　　【연한 색을 안쪽으로】

옥색

파란색

분홍색

빨간색

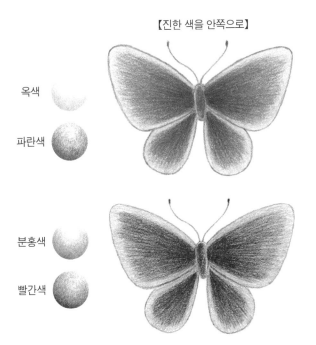

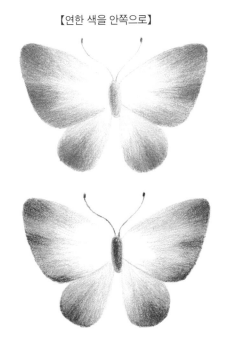

칠해
보자

혼색 그러데이션

다음으로, 다른 색감을 겹친 그러데이션을 만들어
봅시다. 어두운 색에서 밝은 색으로 연결하는 것이
요령입니다.

POINT

색상환 아래(파란색)가 어둡고, 색
상환의 위(노란색)가 밝은 색입니
다. 그러므로 「색상환 아래에서 위
로」 연결해 나가면 깔끔하게 칠할
수 있습니다.

● 아이스캔디를
 칠해보자

색상환 배치에 맞춰 색
을 연결해 나가면 깔끔
하게 칠할 수 있습니다.

① 빨간색·
 주황색

② 초록색·
 황록색·
 노란색

③ 보라색·
 파란색·
 옥색

④ 갈색·주황색·
 연주황색
 (농담의 그러데이션)

⑤ 주황색·
 노란색·
 황록색

⑥ 보라색·
 빨간색·
 분홍색

칠해
보자

Lesson 11

배색을 고려해 칠하자

2개 이상의 색을 조합할 때, 색을 어떻게 선택해야 좋을까요. 기본은 「어울리게」와 「두드러지게」하는 것입니다.

POINT

배색은 면적도 관계가 있습니다. 면적에 차이를 주면 생생한 표정이 만들어집니다.

◉ 어울리게

색상환에서 가까운 색의 조합입니다. 평온하게 정돈되는 반면, 수수한 이미지도 있습니다.

◉ 두드러지게

색상환에서 먼 색의 조합입니다. 활발하고 활기 넘치는 느낌이 됩니다. 특히 서로 마주보는 색들은 「보색」이라 부르며, 가장 확실한 조합이 되지만 차분하지 않은 이미지가 됩니다.

◉ 사이에 흰색을 끼워 넣는다

빨간색과 초록색, 빨간색과 파란색, 보라색과 파란색이 접촉하는 배색은 눈이 따끔따끔해지기 때문에(할레이션이라고 합니다), 사이에 흰색(또는 검은색이나 회색)을 약간 끼워 넣으면 깔끔해집니다.

◉ 검은색을 효과적으로

검은색은 긴장시키는 효과가 높은 색이므로, 작은 면적에 자극적으로 사용하면 효과적입니다.

갈색은 부드러운 인상이 됩니다. 같은 계열 색으로 모아도 깔끔합니다. 보색인 옥색도 조합해보았습니다.

칠해
보자

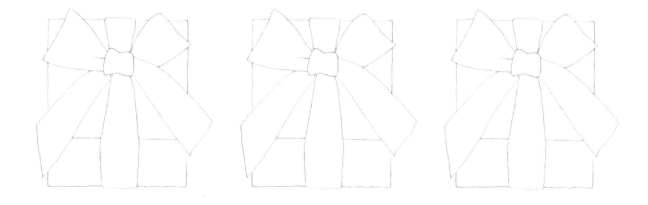

빛이 만드는 「그늘과 그림자」

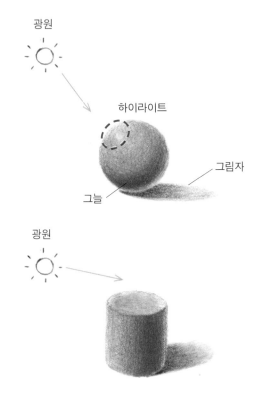

광원

하이라이트

그림자

그늘

광원

물체를 그릴 때는 빛을 의식하는 것이 무척 중요합니다. 빛의 근원을 「광원」이라 하며, 빛이 닿아 가장 밝게 보이는 부분이 「하이라이트」입니다. 그리고 빛이 닿지 않는 어두운 부분이 「그늘」입니다. 그늘을 관찰해 농담을 파악하면, 물체를 입체적으로 그릴 수 있습니다.

한편 「그림자」는 빛이 닿음으로써 물체의 형태가 바닥 등에 나타나 진해진 부분을 말합니다. 그림자를 그리면 접지면을 확실하게 알 수 있으며, 존재감을 나타낼 수 있습니다.

빛이 닿는 방식이나 각도, 하이라이트와 음영의 표현 방법 등을 의식적으로 그림으로써, 더욱 리얼하게 그릴 수 있게 됩니다.

채소와 과일

누에콩

사용하는 색

↓

 황록색

 옥색

 초록색

갈색

검은색

누에콩의 신선한 황록색을 만드는 그러데이션이 포인트. 황록색(연한 색)→초록색(더 진한 색) 순서로 칠해 나갑니다. 껍질 부분은 초록색을 더 진하게 하기 위해 초록색→황록색 순서로 칠합니다.

황록색으로 껍질 안쪽을 연하게 칠합니다.

옥색을 연하게 빙글빙글 칠하기로 덧칠하고, 바림합니다. 콩의 그림자도 황록색과 옥색으로 칠합니다.

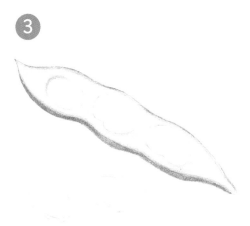

껍질은 초록색으로 칠하고, 황록색을 덧칠합니다. 껍질의 윤곽선 위에 덧쓰듯이 초록색과 황록색을 칠해 두께를 표현합니다.

껍질 끝부분에 갈색을 덧칠해 색에 깊이를 나타냅니다.

⑤ 콩은 황록색을 이용해 빙글빙글 바깥쪽으로 넓어지도록 칠하고, 바림합니다. 껍질 안의 콩은 중심을 진하게, 밖에 있는 콩은 앞쪽을 약간 진하게 합니다. 초록색 색연필로 바꾸고, 황록색이 진한 곳에 빙글빙글 칠하기로 색을 덧칠합니다.

🖐 포인트

어떤 색이든 연하게 칠하기 시작하고 서서히 진하게 칠합니다. 가볍게 칠할 때는 색연필 뒤쪽을 잡고, 진하게 칠할 때는 색연필을 짧게 잡습니다(9페이지 참조).

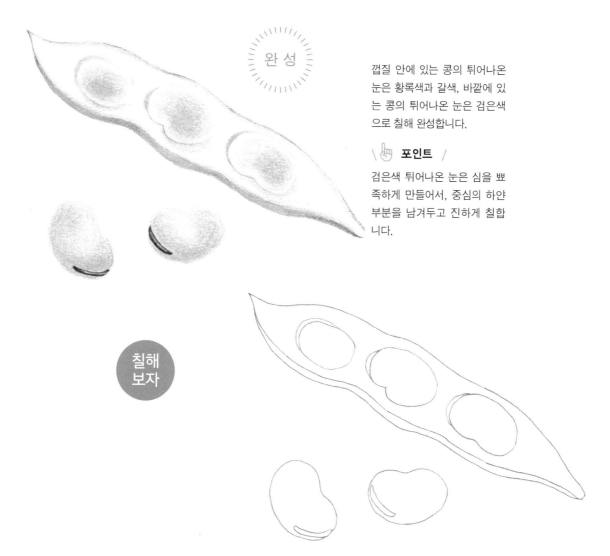

완 성

껍질 안에 있는 콩의 튀어나온 눈은 황록색과 갈색, 바깥에 있는 콩의 튀어나온 눈은 검은색으로 칠해 완성합니다.

🖐 포인트

검은색 튀어나온 눈은 심을 뾰족하게 만들어서, 중심의 하얀 부분을 남겨두고 진하게 칠합니다.

칠해
보자

딸기

사용하는 색

↓

빨간색

주황색

노란색

황록색

초록색

파란색

갑자기 딸기의 윤곽선을 따라가지 않도록 합시다. 칠하는 도중에 윤곽이 애매해지는 경우가 있지만, 마지막에 윤곽을 정돈하듯이 따라가면 깔끔해집니다. 이것은 어떤 모티브든 공통입니다.

1

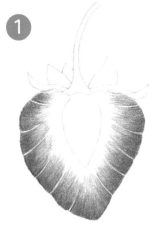

👆 **포인트**

하얀 선은 칠하지 않고 남겨두는데, 꼼꼼하게 남겨둘 필요는 없습니다. 또, 윤곽이 울퉁불퉁해도 신경 쓰지 말고 칠합니다.

빨간색으로 바깥쪽에서 안쪽을 향해 한쪽 방향 칠하기로 칠합니다. 바깥쪽이 진하고, 안쪽이 연한 색이 되도록 그러데이션을 합니다.

2

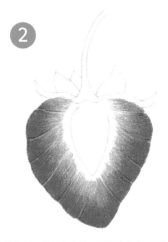

주황색도 마찬가지로 바깥쪽에서 안쪽으로 덧칠하고, 그 위에 빨간색과 주황색을 몇 번 더 덧칠합니다. 칠하지 않고 남겨둔 선도 칠합니다. 식욕이 돋는 컬러인 주황색이 들어가 달콤하고 맛있어 보이게 됩니다.

3

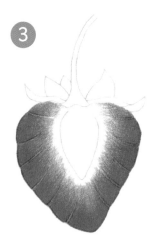

전체에 노란색을 세게 겹쳐 칠하면, 싱싱한 윤기가 생깁니다. 여기서 윤곽선을 확실하게 하듯이 빨간색으로 따라 그립니다.

4

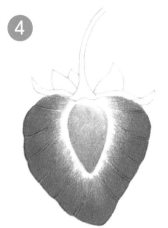

중심을 빨간색과 주황색으로 연하게 빙글빙글 칠해 바림합니다.

5

꼭지(축)에 노란색을 칠하고, 황록색을 겹쳐 칠해 싱싱한 황록색을 만듭니다. 한쪽에 초록색을 덧칠해 입체감을 나타냅니다. 꼭지(받침)은 초록색으로 선을 그리듯이 칠합니다. 각각의 진하기를 바꾸도록 합시다.

6

황록색을 덧칠합니다.

완 성

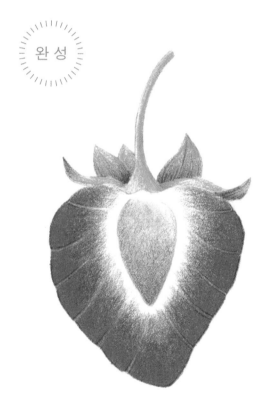

그늘이 지는 부분에 파란색을 덧칠해 입체감을 나타냅니다.

칠해보자

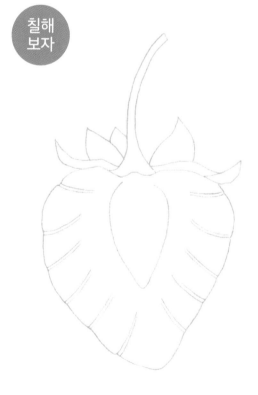

이탈리안 파슬리

사용하는 색

↓

 초록색

 옥색

 황록색

잎사귀를 한 장씩 완성시키는 것이 아니라, 우선 전체를 칠하는 것을 생각합니다. 그 후 그림을 멀리 떨어져서 보고 조정합니다. 초록색이 탁해지지 않도록 옥색과 황록색, 초록색을 덧칠합니다.

1

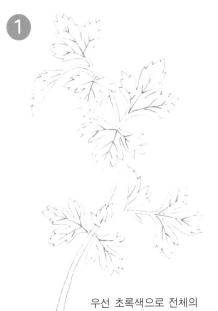

우선 초록색으로 전체의 잎맥을 칠합니다.

2

상중하 3개의 블록으로 나누어 칠해 나갑시다. 우선 위쪽 블록의 3장의 잎에 옥색을 밑칠해 둡니다. 여기는 이 블록에서 가장 진해지는 부분입니다.

3

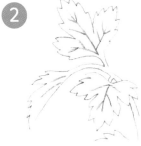

위쪽 블록의 3장의 잎에 황록색을 덧칠합니다. 줄기 쪽과 잎맥에서 바깥쪽으로 한쪽 방향으로 칠합니다. 황록색 중심인 파릇파릇한 색이 됩니다.

4

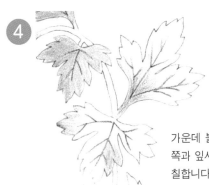

가운데 블록의 2개의 줄기 쪽과 잎사귀 끝에 초록색을 칠합니다.

5

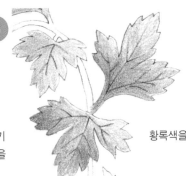

황록색을 덧칠합니다.

6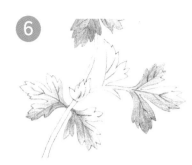

아래 블록의 5장의 잎을 초록색으로 칠합니다. 가장 진한 색 블록이므로, 중간 블록보다 넓은 면적을 진하게 칠합니다.

7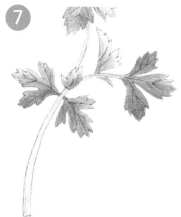

황록색을 덧칠하고, 줄기도 황록색으로 칠합니다.

완 성

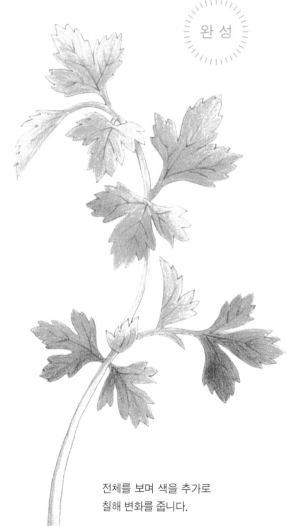

전체를 보며 색을 추가로 칠해 변화를 줍니다.

칠해 보자

블루베리

사용하는 색

↓

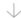 옥색

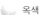 보라색

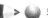 파란색

 검은색

 초록색

 황록색

블루베리 열매의 무광택 느낌을 의식하면서, 옥색, 보라색, 파란색을 몇 번 되풀이해 덧칠하며 색을 만듭니다. 검은색은 모든 것을 뒤덮어버리는 색이므로, 마지막 마무리 정리할 때만 사용합니다.

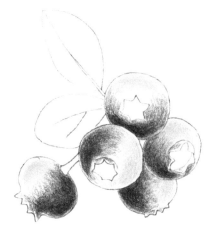

1

옥색으로 밝은 부분을, 보라색으로 어두운 부분을 칠합니다.

✋ **포인트**

밝은 부분을 옥색으로 칠해둠으로써 하이라이트의 무광택 느낌이 생깁니다. 이 후에 색을 덧칠하므로, 약간 진하게 칠합시다.

2 파란색을 보라색과 옥색을 연결하는 듯한 이미지로 덧칠해나갑니다. 옥색, 보라색, 파란색을 몇 번 반복하며 칠해 깊은 색을 만듭니다.

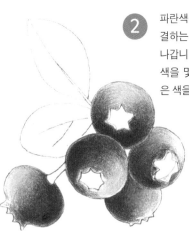

3 검은색으로 다듬습니다. 빙글빙글 칠하기로 그늘이 되는 부분을 조절하면서 칠합니다.

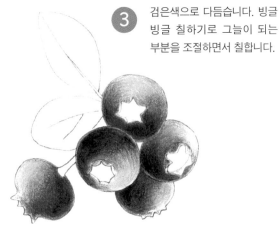

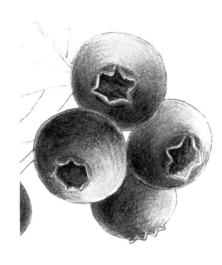

 4

보라색으로 별 모양 꼭지 부분을 칠합니다. 가장자리를 칠하지 않고 약간 남겨두면 두께를 표현할 수 있습니다. 그 위에 검은색을 덧칠해 색을 깊게 하고, 세부를 마무리합시다.

 5

잎사귀 부분은 잎맥을 황록색, 초록색으로 가는 선을 그리듯이 칠합니다. 잎맥에서 바깥쪽을 향해 칠합니다.

 👆 **포인트**

틈새를 비워 두어도 OK입니다. 1장의 잎사귀라도 아래쪽 잎은 약간 진하게 칠해 변화를 줍니다.

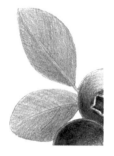 **6**

황록색을 덧칠합니다. 빙글빙글 칠하기로 먼저 칠해둔 초록색을 섞는 듯한 이미지입니다.

 완성

황록색과 갈색으로 자루를 칠합니다. 아래쪽에 갈색을 칠해 입체감을 나타냅니다.

 칠해 보자

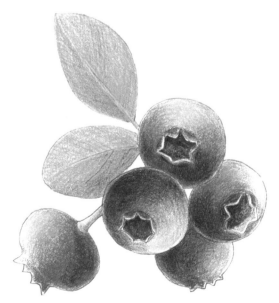

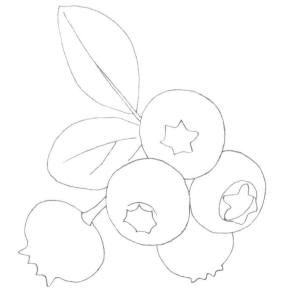

올리브

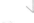 갈색

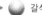 황록색

 보라색

 검은색

 초록색

 주황색

 옥색

검게 보이는 물체에 검은색만 칠해봐야 그다지 검게 보이지 않습니다. 여러 가지 색을 덧칠해야 깊이가 있는 검은색이 완성됩니다. 또, 하이라이트는 칠하지 않고 남겨두고, 연하게 바림해 자연스럽게 만드는 방법을 소개합니다.

1

갈색으로 올리브 열매를 칠합니다. 하나는 진하게, 다른 하나는 연하게 빙글빙글 칠하기로 칠합니다. 아래쪽은 진하게 칠해 입체감을 표현합니다.

2 오른쪽 열매는 황록색을 덧칠하고, 황록색과 갈색을 반복해서 칠합니다. 왼쪽 열매는 보라색을 덧칠합니다.

👆 **포인트**

양쪽 다 빙글빙글 칠하기로, 아래쪽은 진하게, 위쪽은 연하게.

3

마찬가지로 왼쪽 열매에 검은색을 덧칠합니다. 검은색은 강한 색이므로, 처음에는 가벼운 필압으로 칠하기 시작합니다.

4

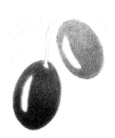 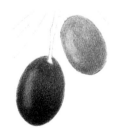

왼쪽 열매의 위쪽은 황록색을 덧칠합니다. 하이라이트를 포함해 올리브 전체를 왼쪽 열매는 보라색, 오른쪽 열매는 황록색으로 연하게 칠해 어우러지게 합니다. 면봉으로 어우러지게 한 다음이라도 OK입니다.

5 황록색으로 잎사귀, 가지를 칠합니다.

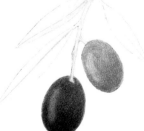

6 초록색으로 아래, 오른쪽 잎사귀를 칠합니다. 한 장의 잎사귀라도 농담의 차이를 주면 변화가 생겨납니다.

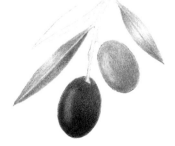

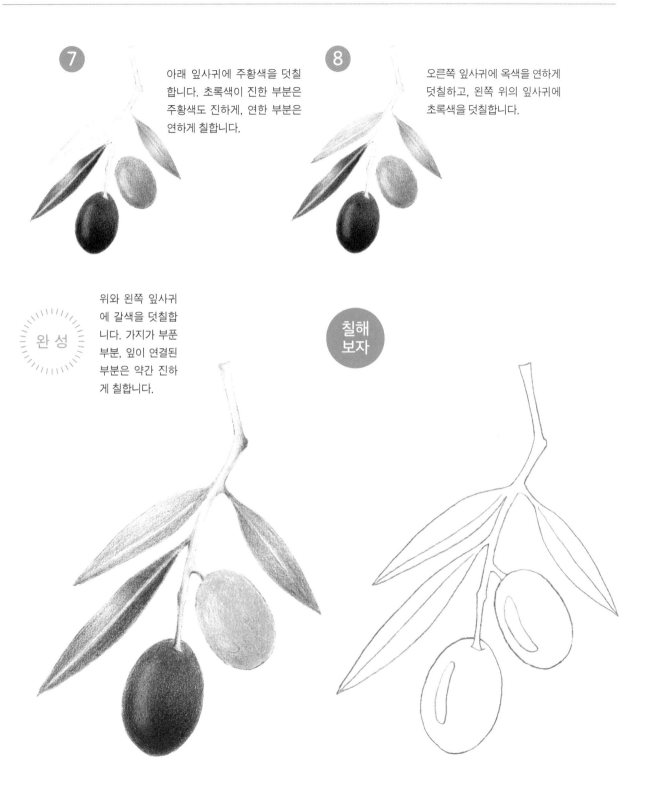

⑦ 아래 잎사귀에 주황색을 덧칠합니다. 초록색이 진한 부분은 주황색도 진하게, 연한 부분은 연하게 칠합니다.

⑧ 오른쪽 잎사귀에 옥색을 연하게 덧칠하고, 왼쪽 위의 잎사귀에 초록색을 덧칠합니다.

완성

위와 왼쪽 잎사귀에 갈색을 덧칠합니다. 가지가 부푼 부분, 잎이 연결된 부분은 약간 진하게 칠합니다.

칠해 보자

둥근 감 · 자른 감

사용하는 색
↓

 빨간색

 주황색

 초록색

 황록색

 갈색

 보라색

 노란색

연주황색

감을 그릴 때 가장 재밌는 부분은 꼭지. 초록색, 황록색, 갈색, 보라색으로 깊은 맛을 내는 색을 만듭니다. 감의 껍질은 매끈한 느낌으로 마무리합니다. 얼룩이 생기면 연한 색을 덧칠해 부드럽게 만듭시다.

1

빨간색으로 감의 아래쪽을 칠합니다. 둥근 느낌을 의식해 초승달 모양이 되도록 합니다. 한가운데가 가장 진하게 되도록 빙글빙글 칠하기를 합니다.

2

주황색으로 감 전체를 칠합니다. 빨간색을 칠한 위부터 칠하기 시작해서, 위쪽은 약간 연하게 칠합니다. 꼭지 아래는 짙게 칠해 그림자를 만듭니다.

3

꼭지를 초록색으로 선을 그리듯이 칠합니다.

황록색을 빙글빙글 칠하기로 덧칠합니다.

4

갈색을 덧칠합니다. 꼭지 끝부분은 약간 진하게 칠합니다.

보라색을 덧칠해 색에 깊이를 줍니다. 꼭지 끝부분은 확실하게 진한 보라색을 칠합니다.

완 성

빙글빙글 칠하기로 노란색을 강하게 전체에 칠해 광택을 표현합니다. 하이라이트에는 주황색을 연하게 칠합니다.

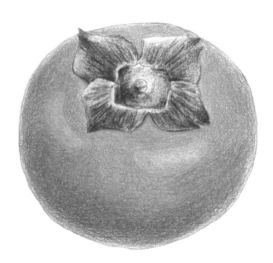

1

주황색으로 결의 흐름을 따라가듯이 연하게 과육을 칠합니다. 먼저 칠한 주황색을 부드럽게 만든다는 감각으로 연주황색을 빙글빙글 칠하기로 덧칠합니다.

2

갈색으로 씨앗을 칠합니다. 아래쪽을 진하게 칠하면 씨앗의 둥근 느낌을 표현할 수 있습니다.

씨앗의 아래쪽에 보라색을 빙글빙글 칠하기로 덧칠합니다.

3

꼭지를 초록색과 황록색으로 칠합니다.

꼭지를 갈색과 보라색으로 덧칠합니다.

완성

껍질은 윤곽선을 가는 선으로 따라 그리듯이 주황색으로 칠합니다. 과육, 씨앗 아래, 한가운데 주변에도 주황색을 덧칠해 변화를 줍니다.

칠해보자

고추

 빨간색

주황색

노란색

 초록색

 황록색

꼭지와 열매 각각에 빨간색과 초록색을 혼색합니다. 보색이라 탁해지기 쉬운 조합이지만, 빨간색에 초록색을 덧칠하는 경우는 빨간색을 진하게, 초록색에 빨간색을 덧칠하는 경우는 초록색을 진하게 조정해 깊이가 있는 색을 만듭니다.

1 빨간색으로 고추의 아래쪽을 칠합니다. 앞쪽은 약간 진하게, 위로 향해갈수록 흐려지도록 칠합니다.

2 주황색을 덧칠합니다.

3 노란색을 꼼꼼하게 덧칠합니다. 색연필을 짧게 잡고, 약간 강하게 빙글빙글 칠하기로 칠합니다.

\ 👆 **포인트** /

여기서 노란색을 꼼꼼하게 칠함으로써, 다음에 칠할 빨간색에 투명감이 생깁니다.

5 그늘에 초록색을 덧칠합니다. 색연필의 뒤쪽을 잡고, 상황을 보면서 가볍게 칠해 나갑니다.

4 앞쪽에 빨간색을 빙글빙글 칠하기로 광택이 생길 때까지 덧칠합니다. 하이라이트는 빨간색을 연하게 칠합니다.

\ 👆 **포인트** /

진하게 칠한 빨간색에 덧칠하는 것이 포인트입니다. 빨간색과 초록색은 보색이므로, 이론상으로는 검은색이 됩니다. 빨간색을 강하게 칠하지 않으면 색이 탁해집니다.

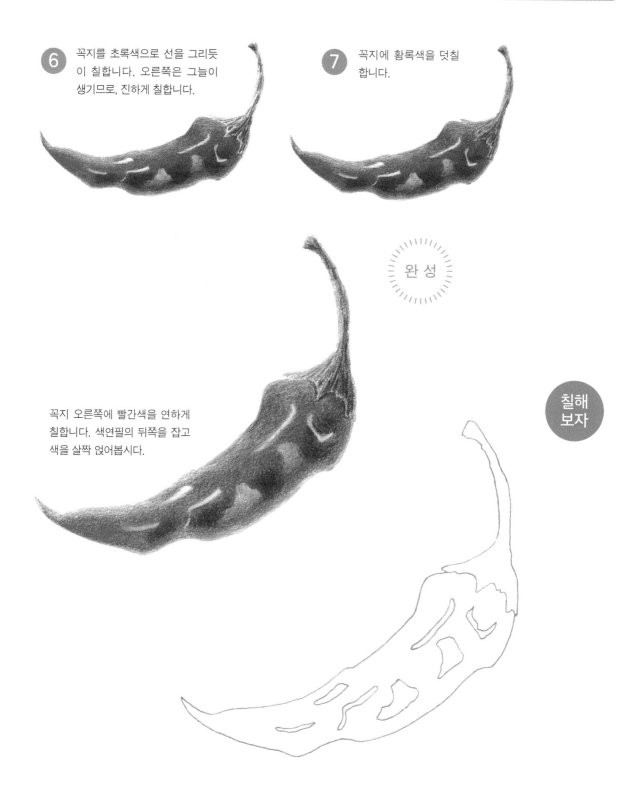

6 꼭지를 초록색으로 선을 그리듯이 칠합니다. 오른쪽은 그늘이 생기므로, 진하게 칠합니다.

7 꼭지에 황록색을 덧칠합니다.

완 성

꼭지 오른쪽에 빨간색을 연하게 칠합니다. 색연필의 뒤쪽을 잡고 색을 살짝 얹어봅시다.

칠해 보자

머스캣

사용하는 색

↓

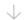 황록색

 초록색

 옥색

 갈색

보라색

투명감이 있는 머스캣은 색을 최대한 겹치지 않고 만듭니다. 열매 색은 황록색, 황록색+옥색, 황록색+초록색 등 밝기가 다른 세 가지 알로. 전부 칠했다면, 반죽 지우개로 살짝 눌러 하이라이트를 만듭니다.

①

황록색으로 열매를 칠합니다. 왼쪽은 약간 진하게, 한 가운데는 보통, 오른쪽 포도는 약간 희미해지도록 각각 밸런스를 보면서 전체를 진행합니다.

👆 **포인트**

알갱이 아래쪽은 진하게, 위로 갈수록 연하게 칠하면 입체감이 나타납니다. 특히 연하게 하고 싶은 곳에서는 색연필 뒤를 잡고 가벼운 필압으로 빙글빙글 칠합시다.

②

열매 그늘 부분에 왼쪽은 초록색, 가운데는 옥색, 오른쪽은 다시 한 번 황록색으로 빙글빙글 칠합니다. 가벼운 필압으로 색을 얹도록 합시다.

👆 **포인트**

처음에 가운데 알을 칠한 다음 좌우를 칠하면 색을 정하기 쉽습니다. 황록색 위에는 색을 쉽게 얹을 수가 없으므로, 천천히 겹쳐 칠합니다.

③

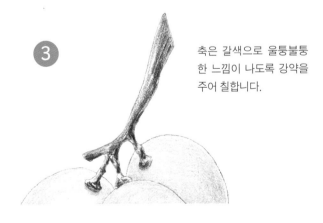

축은 갈색으로 울퉁불퉁한 느낌이 나도록 강약을 주어 칠합니다.

④

축에 황록색을 덧칠합니다.

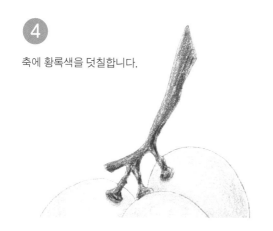

⑤

보라색으로 축의 그림자
부분을 칠합니다.

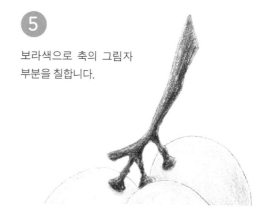

완 성

칠해
보자

마지막으로는 반죽 지우
개로 살짝 눌러 열매의
하이라이트를 만듭니다.

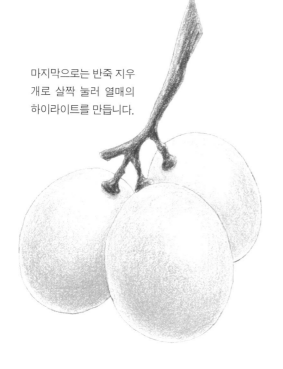

모둠 과일

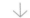
노란색

연주황색

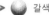
황록색

갈색

검은색

분홍색

보라색

빨간색

주황색

바나나, 서양배, 푸른 사과에 사용하는 색은 거의 같지만, 얼마나 진하게 칠할 것인지와 칠하는 순서로 미묘하게 다른 색을 만듭니다. 서양배, 푸른 사과에 점을 찍을 때는 일부에만 그리는 쪽이 더 그럴 듯해집니다.

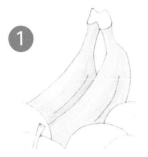

1 바나나는 우선 전체를 노란색으로 칠합니다. 그늘이 지는 아래쪽은 약간 진하게 칠합니다.

 포인트

진하게 칠하고 싶을 때는 색연필을 짧게 잡습니다.

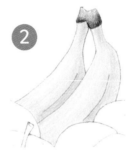

2 아래쪽에 연주황색을 강하게 덧칠해 그림자로 만듭니다. 축에 황록색을 덧칠하고, 잘린 부분은 갈색으로 칠합니다.

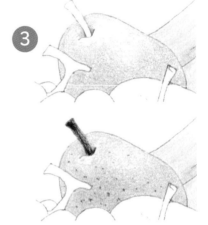

3 서양배는 황록색으로 빙글빙글 칠한 다음, 그 위에 연주황색을 덧칠합니다. 축은 갈색과 검은색으로 선을 그리듯이. 갈색으로 작은 점을 찍어줍니다.

4 푸른 사과는 연주황색으로 빙글빙글 칠하기로 전체를 칠합니다.

5 노란색을 덧칠합니다. 연주황색에 덧칠하면 차분한 노란색이 됩니다.

6 오른쪽이 진해지도록 황록색을 덧칠합니다. 축은 갈색과 검은색으로 선을 그리듯 칠하며, 갈색으로 작은 점을 찍어줍니다.

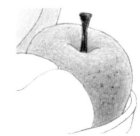

 포인트

연주황색과 노란색을 먼저 칠했기 때문에 잘 칠해지지 않지만, 가볍게 칠하기 시작해서 점점 강하게 칠하면 얼룩 없이 깔끔하게 칠할 수 있습니다.

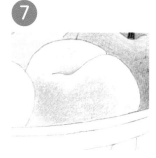

⑦ 복숭아는 우선 연주황색으로 빙글빙글 칠하기로 칠합니다. 중앙은 진하게, 주위를 향해 퍼져나가며 연해지도록 합니다. 파인 부분도 약간 진하게 합니다.

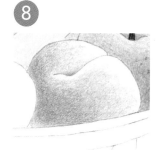

⑧ 분홍색을 덧칠합니다. 연주황색을 진하게 칠한 부분부터 칠하기 시작해서, 주변으로 칠해 나갑니다.

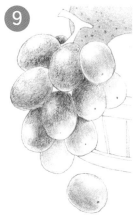

⑨ 포도는 보라색으로 농담을 조절하면서 빙글빙글 칠하기로 칠합니다. 진하게 하고 싶은 그림자 부분부터 칠하기 시작해서, 밝은 쪽으로 칠해 나갑니다. 황록색 알도 만들어줍니다.

 포인트

농담을 주기 어려울 경우에는, 연하게 칠한 다음 면봉으로 문질러 바림하는 것을 반복하면서 칠하면 좋습니다.

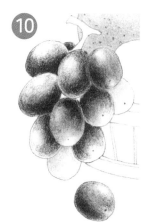

⑩ 점점 진하게 칠해 나갑니다. 하이라이트는 연하게 칠하지 않고 남겨두었지만, 반죽 지우개로 가볍게 눌러 색을 제거해도 OK입니다.

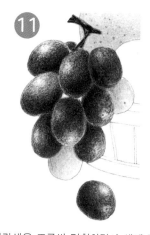

⑪ 빨간색을 조금씩 덧칠하면서 색에 깊이를 줍니다. 황록색 알갱이에도 빨간색을 연하게 덧칠하고 바림합니다. 갈색과 검은색으로 꼭지를 칠합니다.

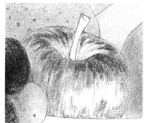

⑫ 사과는 축의 파인 부분의 둥근 느낌을 내는 것부터 시작합니다. 황록색으로 파인 곳에서부터 바깥쪽으로 칠해 나가기 시작합니다. 빨간색은 위에서 아래로. 오른쪽의 하이라이트는 칠하지 않고 남겨둡니다.

 포인트

위에서 아래로. 사과의 둥근 느낌을 따라, 둥글둥글해지도록 색연필을 움직입니다.

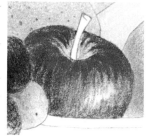

⑬ 마찬가지로 주황색을 덧칠합니다. 빨간색, 주황색 순서로 반복하면서 점점 사과 같은 색으로 만들어갑니다.

⑭ 전체에 노란색을 덧칠해 광택을 표현합니다. 색연필은 짧게 잡고, 약간 강한 필압으로 칠합니다. 갈색과 검은색으로 꼭지를 칠합니다.

완 성

바구니는 갈색으로 나뭇결을 그
리듯이 칠합니다. 두터운 부분은
약간 연하게 칠합니다.

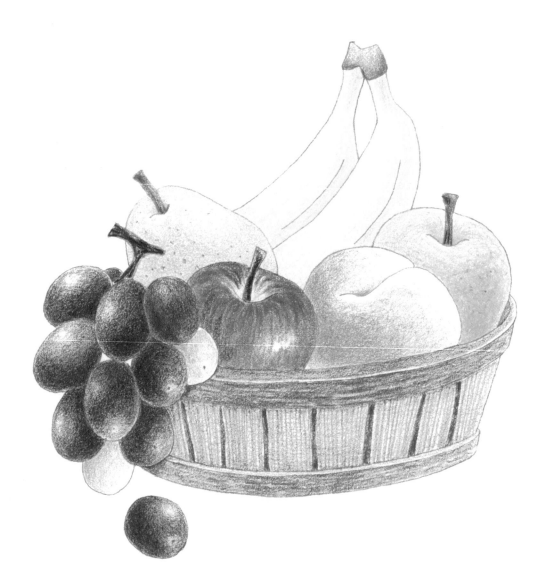

칠해
보자

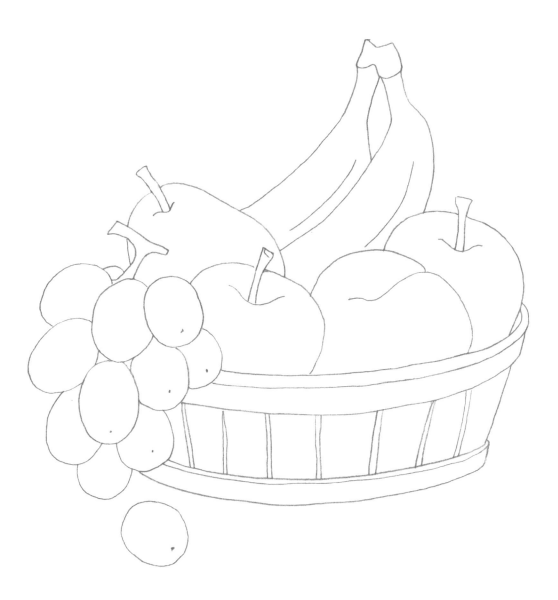

어디서부터 칠할까?

방식은 여러 가지가 있습니다. 우선 인물, 인형, 동물 등 얼굴이 있는 것, 주역이 될 메인 모티브부터 칠하는 방식입니다. 주역에 맞춰 그 외의 부분을 정해나가는 정통파 방법입니다.

그 외에는 손으로 지면을 더럽히지 않도록 오른손잡이라면 왼쪽 위부터 칠하고(왼손잡이라면 오른쪽 위에서부터), 연한 색이 있는 장소부터 칠하는 방식도 있습니다. 더욱 입체적으로 완성시키는 것이 목적이라면, 전체의 음영을 먼저 칠해두는 것도 좋을 것입니다.

각각의 파츠는 어두운 부분부터 밝은 부분으로 칠해나가면 좋습니다. 이유는 색연필이 닿는 곳(종이에 착지한 곳)의 색이 진해지기 쉽기 때문입니다. 중심이 밝은 꽃이라면 바깥쪽부터 안쪽으로, 이런 식입니다.

한 가지 주의하고 싶은 것은, 한 군데씩 완벽하게 완성하며 칠해나가지 않도록 한다는 점입니다. 먼저 칠한 색이 다른 색을 칠하면 연하게 보이게 되는 '대비현상'이 일어나는 경우도 있습니다. 전체를 보면서 몇 번이고 반복해 칠하고, 마지막으로 가장 어두운 부분을 마무리하도록 덧칠하면 밸런스가 잘 잡힌 그림을 완성할 수 있습니다.

중앙의 회색은 두 가지 모두 같은 농도지만, 주변의 색에 따라 다르게 보입니다. 컬러링하는 경우에는 조정하기 위해 나중에 덧칠해 밸런스를 확인합니다.

다양한 맛있는 것들

모둠 초콜릿

 연주황색

 갈색

 검은색

 분홍색

 빨간색

 보라색

밝은 색과 어두운 색이 인접하는 경우, 밝은 색 쪽의 물체부터 칠하기 시작합니다. 또, 갈색에 검은색이나 보라색을 덧칠할 때는 처음에 갈색을 진하게 칠해둡시다.

【화이트 초코】

연주황색으로 빙글빙글 칠합니다. 오른쪽 아래를 약간 진하게, 왼쪽 위로 향해 밝아지도록 칠하며 바림합니다.

갈색으로 아래를 진하게, 위쪽은 약간 연해지도록 초콜릿을 칠합니다.

초콜릿 아래에 그늘이 되도록 검은색을 덧칠합니다. 작은 음영을 발견해봅시다.

【핑크 초코】

분홍색 빙글빙글 칠하기로 아래를 진하게, 위쪽을 밝게 칠합니다.

연주황색을 연하게 덧칠합니다. 몇 번 반복해 색에 깊은 느낌을 만들어 나갑니다.

연주황색으로 하얀 초콜릿을 칠합니다. 아래쪽만 칠하고, 위쪽은 칠하지 않고 남겨둡니다.

분홍색으로 하얀 초콜릿의 그림자를 칠합니다.

【하트 초코】

빨간색으로 처음에는 연하게 칠하기 시작합니다. 앞쪽을 약간 진하게, 위로 향해갈수록 연하게 합니다. 하이라이트와 측면의 전환점은 칠하지 않고 남겨둡니다.

빨간색의 농담을 조절해 마무리합니다. 하이라이트를 칠해버렸다면, 반죽 지우개로 톡톡 두드리듯이 색을 연하게 합니다.

【밀크 초코】

연주황색을 연하게 칠합니다.

갈색을 덧칠합니다. 연주황색 위에는 색을 칠하기 쉽지 않지만, 천천히 칠해 나갑시다.

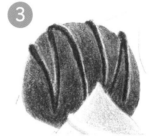

갈색으로 위에 뿌린 초콜릿을 칠합니다. 색연필을 짧게 잡고, 종이에 누르듯이 진하게 칠합니다.

\☝ **포인트** /

하이라이트가 되는 위쪽 부분을 칠하지 않고 남겨둡니다. 흰색이 초콜릿의 단단함을 잘 표현해줍니다.

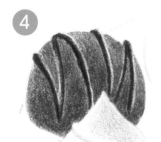

위에 뿌린 초콜릿의 아래 부분에 보라색을 덧칠합니다. 색연필은 짧게 잡고 진하게 칠합니다.

【토핑 초코】

빨간색으로 토핑을 칠합니다. 색연필을 짧게 잡고, 꾸욱 힘을 주어 칠해 진한 색으로 만듭니다. 위쪽은 칠하지 않고 남겨둡니다.

초콜릿 부분을 갈색으로 칠합니다. 좌우를 약간 연하게 칠하면 둥근 느낌을 표현할 수 있습니다. 갈색을 진하게 칠한 곳에 보라색을 덧칠합니다.

【사다리꼴 초코】

사용하는 색
↓

갈색
보라색
연주황색
검은색

 장식은 갈색으로, 아래를 진하게, 위를 연하게 칠합니다. 아래쪽에 보라색을 덧칠해 어둡게 만듭니다.

갈색으로 초콜릿 3면 모두를 진하기를 다르게 해 칠합니다. 위쪽 면과 옆면이 접하는 부분을 아주 약간 칠하지 않고 남겨서 샤프한 모양으로.

완 성

보라색으로 초콜릿의 그림자를, 검은색으로 그릇을 칠합니다. 초코를 돋보이게 하고 싶은 경우에는 측면만 칠해도 OK입니다.

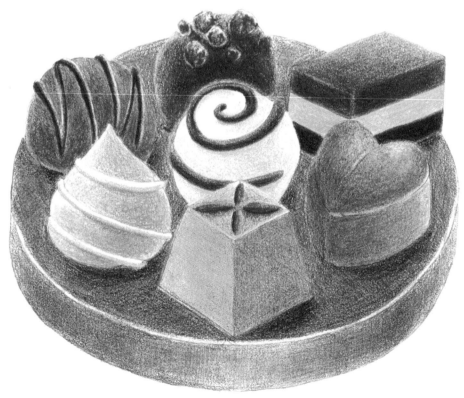

【3단 초코】

한가운데를 연주황색, 상하를 갈색으로 진하게 칠합니다. 천정은 오른쪽을 향해 연해지도록 갈색으로 칠합니다.

아랫단에는 검은색, 위쪽 단에는 보라색을 덧칠합니다.

칠해
보자

오렌지 초코

 주황색

노란색

연주황색

 갈색

 보라색

초콜릿은 연하게 몇 번이고 덧칠하며, 마지막에 강하게 빙글빙글 칠하기로 칠하면 매끈하게 완성됩니다. 숨겨진 맛으로 보라색을 덧칠해, 초콜릿의 색에 깊이를 주도록 합시다.

1

주황색으로 오렌지의 알갱이들을 선을 그리듯이 칠합니다. 전부 채우는 것이 아니라, 공간을 남겨둡니다.

2

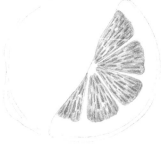

오렌지 전체를 주황색으로 칠합니다.

3 노란색을 빙글빙글 칠하기로 덧칠하고, 오렌지를 밝게 만듭니다. 또, 노란색과 연주황색을 껍질 안쪽에 연하게 칠합니다.

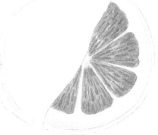

\ 👆 **포인트** /
너무 진해지지 않도록 주의!

4

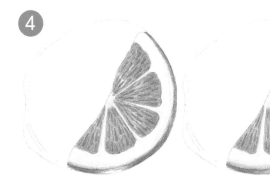

주황색으로 껍질을 칠하고, 거기에 노란색을 덧칠합니다.

5

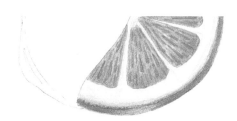

껍질의 앞쪽에만, 우둘투둘한 부분을 점을 찍듯이 칠합니다.

6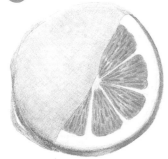

갈색으로 초콜릿을 연하게 칠하기 시작합니다. 한쪽 방향으로 천천히 꼼꼼하게 칠합시다. 몇 번 방향을 바꿔가며 반복해 칠하면서, 점점 색을 진하게 합니다.

7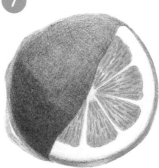

강하게 빙글빙글 칠해 광택이 나타나도록 합니다

8 앞쪽은 약간 진하게, 위쪽으로 향해 갈수록 조금씩 연해지게 하면 입체감이 나타납니다.

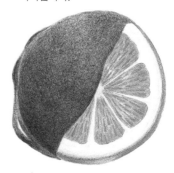

✋ **포인트**

오렌지의 두께나 초콜릿의 삐져나온 가장자리는 약간 진하게 칠합니다.

완성 진하게 칠한 부분에 보라색을 덧칠합니다. 나아가 전체에 보라색을 연하게 덧칠하듯이 칠하고, 색에 깊이가 생기도록 마무리합니다.

칠해보자

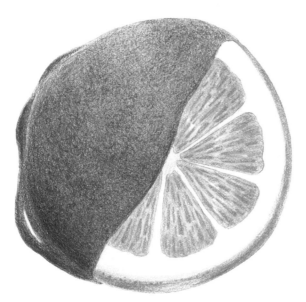

푸딩

사용하는 색

↓

 연주황색

 노란색

 갈색

 주황색

 검은색

 옥색

 보라색

윤기가 나는 푸딩 표면은 연주황색과 노란색을 부드럽게 덧칠해 만듭니다. 광택감이 있는 캐러멜 소스와 은제 컵은, 그늘이 지는 부분을 진하게 칠해 빛의 방향을 정교하게 표현합니다.

1

2

3

연주황색으로 푸딩 전체를 칠합니다. 일률적으로 칠하는 것이 아니라, 그늘이 지는 부분(여기서는 왼쪽)을 약간 진하게 칠합니다.

노란색을 덧칠합니다. 그늘이 되는 쪽은 노란색도 약간 진하게 칠합니다. 면봉으로 바림해도 OK.

캐러멜 소스를 갈색으로 칠합니다. 전체를 균일하게 하는 것이 아니라, 가장자리에 가까운 쪽이 진해지도록 칠합니다.

4

5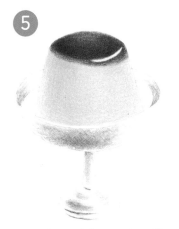

6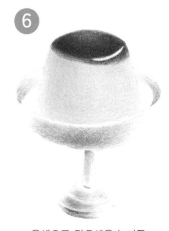

주황색을 캐러멜 소스에 덧칠해 깊이를 나타냅니다. 푸딩의 왼쪽에도 연하게 덧칠합니다. 이때, 색연필의 뒤쪽을 잡고 살짝 연하게 칠합니다.

검은색으로 컵의 그늘 부분을 칠합니다. 색연필의 뒤쪽을 잡고, 크로스 해칭으로 연하게 칠합니다.

옥색으로 검은색을 늘리듯이 덧칠하고, 컵 전체를 연하게 칠합니다.

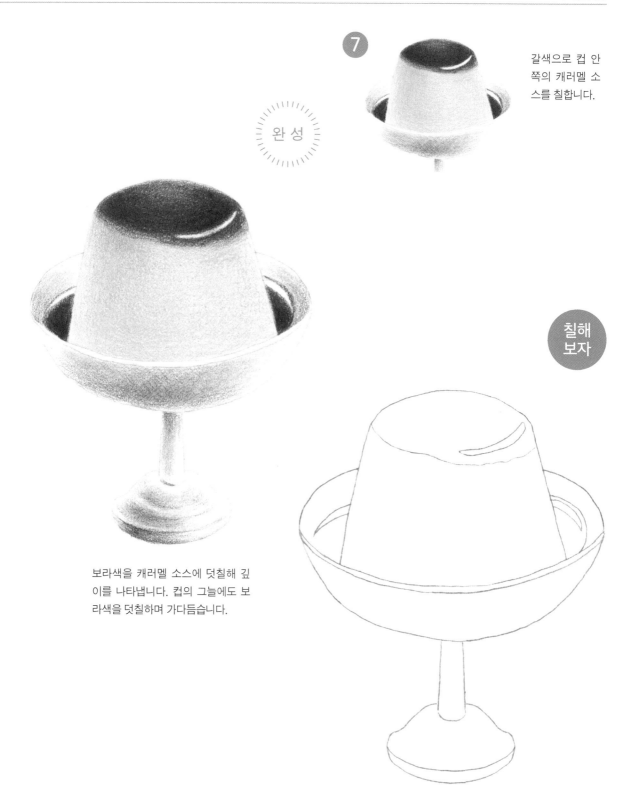

⑦ 갈색으로 컵 안
쪽의 캐러멜 소
스를 칠합니다.

완성

칠해
보자

보라색을 캐러멜 소스에 덧칠해 깊
이를 나타냅니다. 컵의 그늘에도 보
라색을 덧칠하며 가다듬습니다.

쇼트케이크

사용하는 색

↓

 연주황색

 갈색

빨간색

주황색

초록색

황록색

 보라색

노란색

케이크 스펀지는 여러 색을 사용해서, 생지 색, 구운 색, 기포를 순서대로 그려 나갑니다. 흰색 생크림은 음영만 연주황색으로 칠해 표현했습니다.

①

크림을 연주황색으로 칠합니다. 짜낸 크림은 그림자가 지는 부분을 약간 진하게 칠하며, 위쪽을 향해 연하게 칠합니다.

②

갈색으로 토핑된 딸기의 씨앗을 칠합니다.

③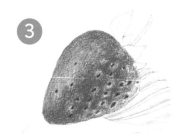

빨간색으로 딸기를 칠합니다. 아래쪽과 하이라이트 부분을 약간 연하게 칠합니다.

④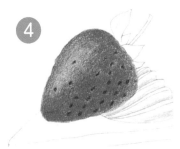

주황색을 덧칠해 색에 깊이를 주고 광택이 있는 인상으로 만듭니다.

⑤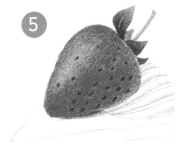

딸기의 꼭지를 초록색과 황록색으로 칠합니다. 보라색과 빨간색으로 딸기 아래에 그림자를 만들어줍니다.

⑥ 스펀지는 연주황색 빙글빙글 칠하기로 약간 거칠게 칠하고, 마찬가지 방법으로 노란색을 덧칠합니다.

☝ **포인트**

몇 번 반복해서 덧칠하면 스펀지 다운 색이 됩니다.

⑦

스펀지 바닥과 측면에 갈색을 칠해 구운 느낌을 만듭니다. 윤곽선을 갈색으로 덧그리고, 안쪽을 향해 연하게 칠해 바림합니다. 기포도 갈색으로 연하게 칠합니다.

⑧

크림에 들어 있는 딸기는 빨간색으로 위쪽부터 안쪽을 향해 방사선 모양으로 칠합니다. 2개를 동시에 칠해나가도록 합시다.

완성

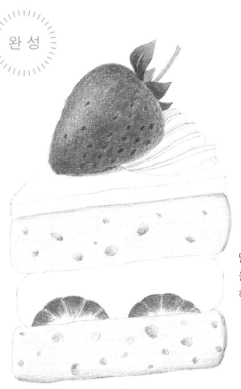

칠해
보자

딸기에 주황색을 연하게 덧칠해 바림합니다.

컵케이크

매끈한 크림 표현이 포인트입니다. 두께가 되는 흰 부분은 신중하게 칠하지 말고 남겨둡니다. 앞쪽은 진하게, 안쪽을 연하게 칠해 농담을 만들면 원근감이 생겨납니다.

1

크림을 분홍색으로 칠합니다. 한쪽 방향 칠하기로 진한 부분과 연한 부분을 만들어가며 칠합니다. 매끈하게 만들고 싶으므로 천천히 칠해 나가도록 합시다.

2

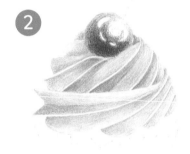

체리는 빨간색으로 위쪽이 밝아지도록 빙글빙글 칠하기로 칠합니다. 하이라이트는 칠하지 않고 남겨둡니다.

3

체리에 주황색과 노란색을 덧칠합니다. 노란색은 색연필을 짧게 잡고, 강하게 빙글빙글 칠하기로 칠하면 광택을 표현할 수 있습니다. 체리의 축은 황록색으로 칠하고, 갈색을 덧칠합니다.

\\☞ **포인트** /

축에서 색이 삐져나오지 않는 쪽이 더 신선해 보입니다.

4

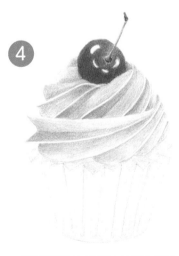

연주황색으로 케이크 부분과 컵을 칠합니다. 컵은 전체를 같은 진하기로 칠하지 말고 변화를 줍니다.

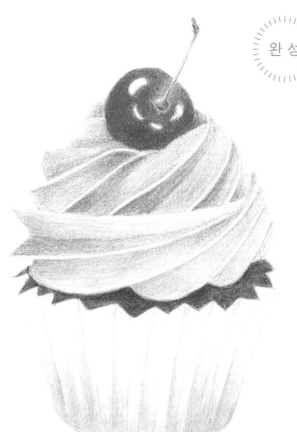

\ 👆 **포인트** /

크림 아래에 보라색으로 연하게 그림자를 넣어줍니다.

케이크 부분과 컵에 구운
느낌을 내기 위해 갈색을
덧칠합니다. 바닥은 약간
진하게 칠해 노릇노릇한
색으로 만듭니다.

칠해
보자

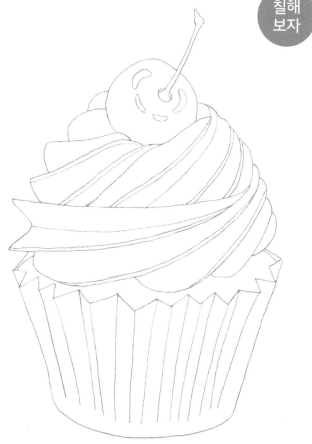

팬케이크

사용하는 색

↓

 연주황색

노란색

 갈색

 빨간색

 분홍색

옥색

 보라색

파란색

검은색

주황색

시럽은 연하게 칠하고 바림하는 것을 되풀이합니다. 면봉을 사용해도 좋지만, 세게 문지르지 않도록 합시다. 앞쪽은 주황색을 진하게, 안쪽으로 갈수록 노란색이 진해지도록 칠하면 시럽의 광택을 깔끔하게 표현할 수 있습니다.

1

연주황색으로 크림의 두터운 부분과 바나나, 딸기의 그림자가 되는 부분을 칠합니다. 바나나에 노란색을 덧칠하고, 중심은 갈색을 살짝 칠합니다.

2

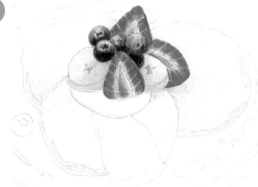

딸기와 블루베리는 Chapter 2를 참고해 칠해주십시오(38, 42페이지). 팬케이크를 연주황색으로 빙글빙글 칠하기로 칠합니다.

3

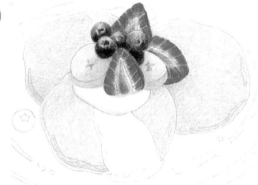

노란색을 다시 덧칠합니다.

4

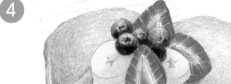

그 위에 갈색을 빙글빙글 칠하기로 덧칠합니다. 가장자리의 탄 부분은 약간 진하게 칠하고, 군데군데 보라색을 덧칠해 좀 더 진한 탄 자국을 만듭니다.

시럽을 주황색으로 연하게 바림해 칠합니다. 노란색을 덧칠해 다시 바림합니다. 팬케이크 색으로 갈색을 덧칠하는데, 탄 자국이 있는 가장자리 쪽을 약간 진하게 칠합니다.

 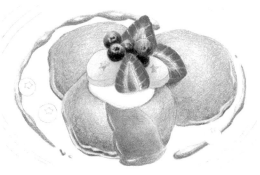

접시의 시럽은 아래쪽이 진해지도록 주황색으로 칠합니다. 노란색을 진하게 덧칠해, 칠하지 않은 부분을 살짝 남겨 하이라이트로 만듭니다.

완 성

시럽에 다시 한 번 주황색을 덧칠해 선명한 색으로 만듭니다. 접시 무늬를 파란색으로 칠합니다. 각각의 그림자를 옥색으로 칠하고, 팬케이크의 그림자는 보라색을 가늘게 칠하며 가다듬습니다.

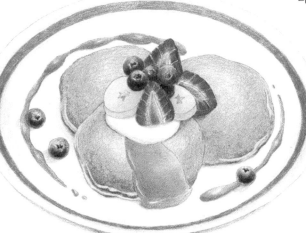

칠해보자

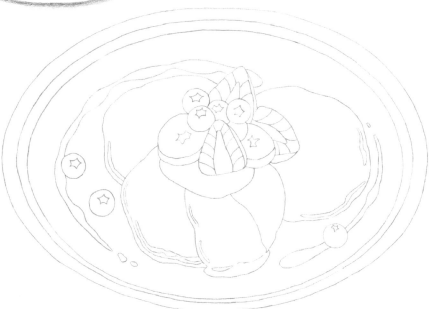

말차 파르페

사용하는 색

↓

 연주황색

 황록색

 초록색

 갈색

 빨간색

검은색

옥색

 보라색

초록색에도 다양한 초록색이 있습니다. 여기서는 농담을 이용해 몇 가지 초록색을 만들어 봅시다. 유리잔 안의 크림은 양쪽 끝을 향해 조금씩 연해지게 하면 유리잔의 둥근 느낌을 표현할 수 있습니다.

①

흰 알갱이를 연주황색으로 칠하고, 황록색으로 그늘이 생기는 아래쪽부터 위쪽으로 갈수록 연해지게 빙글빙글 칠합니다.

②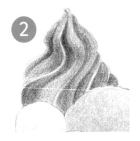

크림은 우선 농담을 구분해가면서 초록색으로 칠합니다. 윤곽선에 따라 가는 선을 칠하지 않고 남겨두면 더 크림처럼 보이게 됩니다.

③

크림에 황록색을 덧칠합니다. 초록색이 진한 부분은 황록색도 진하게, 이런 식으로 농담에 변화를 주면서 입체감을 표현합시다. 말차의 흰 알갱이는 빙글빙글 칠하기로 초록색, 황록색을 덧칠하고, 아래쪽에 갈색을 연하게 덧칠합니다.

④

연주황색으로 크림을 칠합니다. 좌우 끝부분을 연하게 칠하면 유리잔의 둥근 느낌을 표현할 수 있습니다. 하이라이트 오른쪽은 특히 더 연하게 칠합니다. 이것은 유리잔의 내용물 전부 공통입니다.

⑤

초록색 크림을 칠합니다. 바닥 쪽은 약간 진하게, 위로 향해 갈수록 밝아지게 초록색으로 칠합니다. 3단으로 진하기를 바꾸면 좋을 겁니다.

⑥

초록색 3단 전부에 황록색을 덧칠합니다.

앙금은 갈색으로 요철이 생기도록 강약을 조절하며 칠합니다. 빨간색을 연하게 덧칠해 팥 색깔처럼 만듭니다. 진해지지 않도록 주의하면서, 검은색을 덧칠합니다.

✌️ **포인트** /

요철이 있는 것처럼 표현하기 위해서, 꽈악 힘을 주기도 하고 확 힘을 빼기도 하면서 칠해봅시다.

⑧

유리잔의 윤곽선을 옥색으로 따라 그립니다. 유리잔의 바닥과 받침은 바림하듯이 칠합니다.

⑨

유리잔의 받침 부분과 바닥에 황록색을 연하게 칠해 비치는 느낌을 표현합니다.

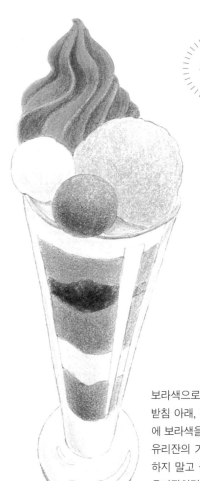

완 성

보라색으로 그림자를 그리고, 받침 아래, 유리잔의 가장자리에 보라색을 칠해 완성합니다. 유리잔의 가장자리는 전부 칠하지 말고 군데군데 남겨두면 유리잔처럼 보이게 됩니다.

칠해보자

비스킷 4종

여러 가지 구운 과자를 모아보았습니다. 생지 색은 연주황색에 노란색을 빙글빙글 칠하기로 덧칠해 만들었습니다. 갈색만이 아니라, 보라색, 검은색을 부분적으로 덧칠하면 또 다른 구운 색을 표현할 수 있습니다.

【쇼트브레드】

완 성

1

2

3

구멍을 갈색으로 칠하고, 연주황색으로 빙글빙글 칠하기로 생지를 칠합니다. 네 군데 귀퉁이와 앞쪽은 약간 진하게 칠하며, 구멍 주변은 칠하지 않고 남겨둡니다.

노란색을 덧칠합니다.

갈색으로 칠해 구운 느낌을 냅니다. 각 귀퉁이에서 칠하기 시작해, 안쪽으로 갈수록 연하게 칠합니다. 마지막은 연주황색으로 갈색을 늘리듯이 어우러지게 합니다.

【진저브레드】

완 성

1

2

3

아이싱의 그늘을 옥색으로 칠합니다. 리본은 빨간색으로 칠하고, 리본 아래에 보라색을 칠해 그늘로 만듭니다.

갈색으로 빙글빙글 칠합니다. 몇 번 되풀이해 색을 진하게 합니다. 두께 표현 부분이나 아이싱의 그림자 부분은 진하게 칠합니다.

두께 표현 부분과 아이싱 그림자에 보라색을 덧칠해 색에 깊이를 줍니다.

【비스코티】

1

연주황색으로 아몬드를 얼룩이 없도록 칠합니다. 생지는 빙글빙글 칠하기로 얼룩을 만들면서 칠합니다.

2

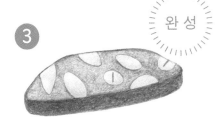

생지는 마찬가지로 빙글빙글 칠하기로 갈색을 덧칠합니다. 두께 표현 부분은 구운 색을 약간 진하게 칠합니다. 위쪽 윤곽선은 구운 색으로 진하게 따라 그립니다.

3

두께 표현 부분과 가장자리에 보라색을 덧칠해 구운 색을 더 진하게 만듭니다. 아몬드가 연하게 보이므로 연주황색, 갈색, 노란색을 연하게 덧칠해 색을 조정합니다.

완성

【러시아 케이크】

1

농담을 조절하면서 연주황색으로 생지를 빙글빙글 칠하고, 그 위에 노란색을 덧칠합니다. 연주황색과 노란색을 몇 번 덧칠해 구운 과자처럼 보이는 색으로.

2

갈색으로 구운 색을 표현합니다. 가장 진한 부분부터 빙글빙글 칠하기로 칠하기 시작하며, 주변을 향해 연하게 만들어 나갑니다.

3

빨간색으로 젤리를 칠합니다. 빙글빙글 칠하기로 아래쪽부터 칠하기 시작합니다. 둥근 느낌을 의식하며 칠합시다. 위쪽은 연하게 칠하고, 하이라이트로 만듭니다.

칠해보자

완성

젤리에 주황색을 덧칠해 색에 깊이를 줍니다. 생지의 색이 흐리게 보이므로, 덧칠해 조정합니다.

 포인트

하이라이트가 잘 생기지 않을 때는 반죽 지우개로 가볍게 두들겨 만듭니다.

미니 케이크 2종

사용하는 색

↓

공통 생지 색

● 연주황색
● 노란색
● 갈색
● 보라색

키위

● 초록색
● 황록색

바바루아 · 딸기
망고 · 젤리

● 분홍색
● 빨간색
● 주황색
● 노란색
● 연주황색

연주황색과 노란색 2가지 색을 이용해, 빙글빙글 칠하기로 스펀지의 질감을 표현합니다. 양쪽의 색을 몇 번인가 되풀이하며 연하게 칠하면 자연스러운 색으로 만들 수 있습니다. 젤리는 표면을 연하게 바림해 투명한 느낌을 표현합니다.

【롤케이크】

①

생지를 연주황색과 노란색으로 칠합니다. 빙글빙글 칠하기로 몇 번 색을 덧칠해 케이크 느낌의 색으로 만듭니다.

②

케이크의 바깥쪽을 갈색으로 칠하고, 안쪽 방향으로 연하게 바림합니다. 딸기는 빨간색으로 바깥쪽에서 안쪽을 향해 한쪽 방향 칠하기를 한 후 바림합니다.

③

키위를 초록색으로 칠합니다. 딸기와 마찬가지로 바깥쪽에서 안쪽을 향해 한쪽 방향 칠하기로 칠합니다.

완 성

④

키위에 황록색을 덧칠하고, 씨앗을 검은색으로 칠합니다. 또 하나의 키위도 마찬가지로 칠합니다.

⑤

망고를 주황색과 노란색으로 칠합니다. 광택이 생길 때까지 진하게 칠하면 망고처럼 보이게 됩니다.

【베리 타르트】

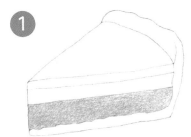

1

연주황색과 분홍색으로 2단의
바바루아를 칠합니다.

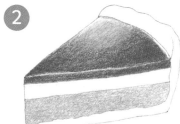

2

빨간색으로 젤리를 칠합니다. 가장자리
아주 약간을 칠하지 않고 남겨 두께를 표
현합니다. 위쪽을 향해 밝게 하고, 오른
쪽 끝은 칠하지 않고 남겨 하이라이트로
만듭니다.

☝ 포인트

연하게 색을 덧칠해 투명감을 표현합니
다. 면봉으로 바림해도 OK.

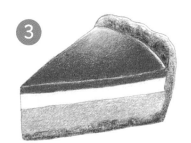

3

젤리에 주황색을 덧칠해 색에 깊이를
줍니다. 갈색으로 타르트 생지를 칠합
니다. 빙글빙글 칠하기로 얼룩을 만들
어줍니다.

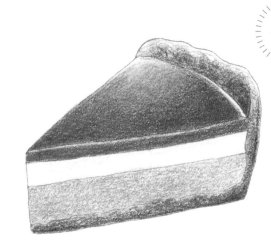

완성

타르트 생지 아래나
그림자 부분에 보라
색을 덧칠해 갈색에
깊이를 줍니다.

**칠해
보자**

도넛 세트

사용하는 색

↓

 연주황색

 노란색

 갈색

 보라색

도넛 4종입니다. 생지 부분에 연주황색과 노란색을 빙글빙글 칠하기로 칠하고, 갈색을 덧칠하는 것은 전부 공통입니다. 각각의 질감을 의식해 구별해 칠해봅시다.

【초코 패션】

1

연주황색으로 약간 크게 빙글빙글 칠해 얼룩을 만들면서 칠합니다. 바삭바삭한 가장자리의 탄 부분은, 구운 색을 표현하기 쉽게 만들기 위해 연하게 칠합니다.

2 노란색을 연하게 빙글빙글 칠하기로 덧칠합니다. 마찬가지로 구운 색이 표현될 부분은 최대한 연하게 칠합니다.

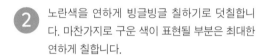

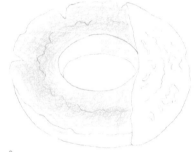

👆 **포인트**

바삭바삭한 느낌을 의식하며 때때로 필압을 강하게 합니다

3

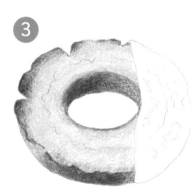

구운 색은 갈색입니다. 빙글빙글 칠하기로 얼룩을 만들면서 칠합니다. 가장자리는 구운 색이 되는 곳이므로, 약간 진하게 칠합니다.

4

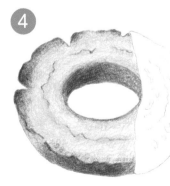

한가운데의 파인 부분은 갈색으로 선을 따라 그립니다. 그 갈색 선을 바림하듯이 연주황색을 덧칠합니다.

5

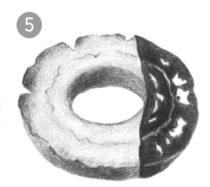

초콜릿을 갈색으로 칠합니다. 처음에는 연하게 칠하기 시작해서, 마지막에는 색연필을 짧게 잡고 광택이 나올 때까지 칠합니다. 앞쪽과 부풀어 오른 부분은 진하게 칠합니다.

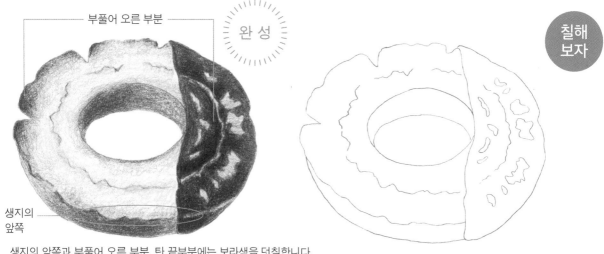

부풀어 오른 부분

완 성

칠해
보자

생지의
앞쪽

생지의 앞쪽과 부풀어 오른 부분, 탄 끝부분에는 보라색을 덧칠합니다.
갈색으로 초콜릿 부분의 하이라이트를 연하게 칠합니다.

【프렌치 크롤러】

1

연주황색으로 빙글빙
글 칠하기로 칠합니다.
폭신폭신한 느낌을 의
식하며, 항상 가볍게
칠합니다. 두께 표현
부분과 그늘은 약간 진
하게 칠합니다.

2

노란색을 빙글빙
글 칠하기로 덧칠
합니다. 연주황색
과 노란색을 몇 번
덧칠해 색에 깊이
를 줍니다. 종이의
질감이 남을 정도
로 가벼운 필압입
니다.

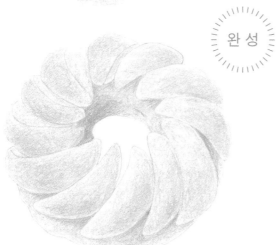

완 성

칠해
보자

갈색으로 음영을 칠하고, 두께 표현 부분에도 연하게
칠합니다.

【스트로베리 도넛】

① 연주황색으로 빙글빙글 칠하기를 합니다.

② 노란색을 빙글빙글 칠하기로 덧칠하고, 그 위에 갈색으로 구운 색을 칠합니다.

사용하는 색

↓

- 연주황색
- 노란색
- 갈색
- 분홍색
- 빨간색
- 초록색
- 황록색

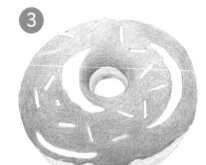

③

분홍색으로 스트로베리 초코를 칠합니다. 처음에는 연하게 칠하기 시작하고, 점점 진하게 만들어 나갑니다. 앞쪽은 진하게, 안쪽을 향해 갈수록 연하게 칠해 입체감을 나타냅니다.

 포인트

앞쪽을 칠할 때는 색연필을 짧게 잡고 칠합니다.

빨간색으로 토핑을 칠합니다. 하이라이트를 분홍색으로 연하게 칠합니다.

완 성

 칠해 보자

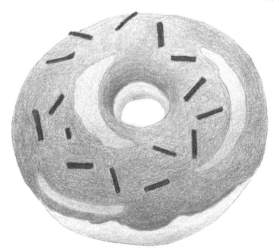

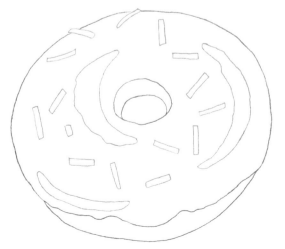

【말차 도넛】

①

연주황색과 노란색으로
생지를 덧칠합니다.

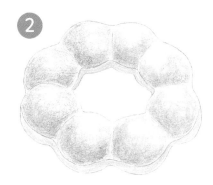

②

하나하나의 둥근 느낌을 의식하며 초록
색으로 말차 초코를 칠합니다. 앞쪽을
약간 진하게, 건너편을 살짝 연하게 칠
합니다.

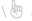

👆 **포인트**

16페이지의 색 구슬을
참고로, 둥근 구슬을 만
드는 것처럼 빙글빙글
칠하기로 칠합니다. 연
하게 칠하기 시작해, 천
천히 진하게 만들어 나
갑니다.

③

연주황색을 빙글빙글 칠하기로 덧칠
해 초록색을 조금 차분한 색으로 만
듭니다.

황록색을 빙글빙글 칠하기로 덧칠합니다.　완 성

칠해
보자

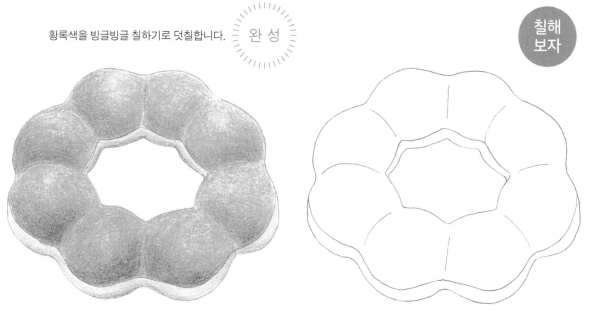

크루아상

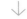 연주황색

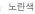 노란색

 갈색

 보라색

 검은색

과자나 빵의 색을 만들 때는, 연주황색이 대활약합니다. 진하기를 바꿔 가며 다양한 색을 만들어봅시다. 특히 크루아상은 층으로 만들어진 생지의 단을 진하게 칠해 검게 눌은 느낌을 표현합니다.

【크루아상】

연주황색으로 전체를 칠합니다.

노란색을 전체에 덧칠합니다.

생지의 층으로 되어 있지 않은 부분에 갈색을 덧 칠합니다. 끝부분은 눌은 자국이 되므로, 진하게 칠합니다.

층 부분을 갈색으로 칠합니다. 층 전체를 칠하는 것이 아니라, 층 끝부분만을 눌은 부분으로 삼아 가늘게 칠 합니다.

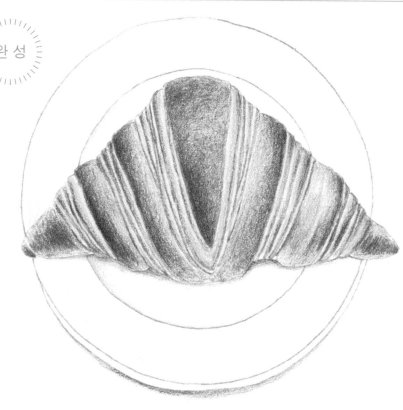

완성

보라색을 덧칠해 눌은 색
에 깊이를 줍니다. 생지 끝
의 구운 색 위에만 칠합니
다. 크루아상 아래, 접시의
그림자를 보라색과 옥색
으로 칠합니다.

칠해
보자

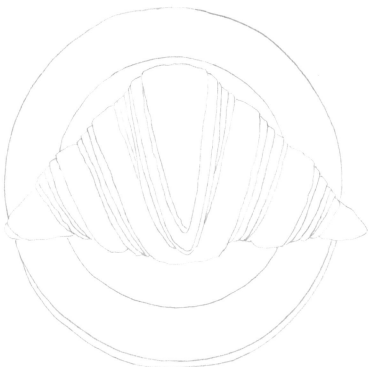

피자

사용하는 색

↓

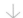 연주황색

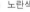 노란색

 갈색

검은색

 주황색

 빨간색

 초록색

황록색

피자는 연주황색으로 생지를 칠한 후, 갈색과 검은색을 덧칠해 눌은 부분을 만들어 리얼하게 마무리합니다. 면봉을 이용해 생지 부분에 어우러지게 하면 간단합니다.

연주황색으로 생지를 칠합니다. 치즈는 두터운 부분을 연주황색으로 연하게 칠하고, 노란색을 연하게 덧칠해 바림합니다.

\ ☝ **포인트** /

생지는 빙글빙글 칠하기로 얼룩을 만들어 칠합니다. 눌은 부분은 약간 진하게 칠합니다.

눌은 부분에 갈색을 덧칠하고, 검은색을 칠합니다.

눌은 부분을 생지와 어우러지도록 2가지 색을 연하게 덧칠합니다. 면봉으로 바림해도 OK.

4

주황색으로 소스를 칠합니다.
빙글빙글 칠하기로 가볍게 칠
하기 시작해, 서서히 필압을
강하게 하며 칠합니다.

\ 👆 **포인트** /

치즈의 그림자가 되는 부분은 진하게, 생지와 접해
있는 부분은 연하게 칠합니다. 다양한 색이 만들어
지도록, 진하기를 변경하는 것이 포인트입니다.

5

소스에 노란색을 덧칠합니다.

6

소스에 빨간색을 덧칠합니다. 치즈의 그림자가 되는
부분에는 진하게 칠해 맛있어 보이는 빨간색으로 만
듭시다.

7

바질은 초록색으로 얼룩을 만들어가며 칠합
니다. 색연필을 짧게 잡으면 진한 색이 만들
어집니다.

8

바질에 황록색을 덧칠합니다.

9

올리브는 검은색으로 칠합니다. 두
께 부분은 진하게, 단면은 그보다
연하게 칠합니다.

| 피 자 |

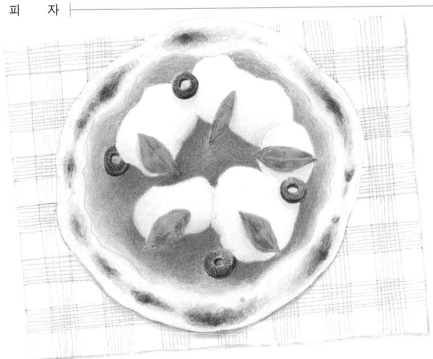

완 성

갈색와 연주황색으로 피자
의 그림자를 연하게 칠합니
다. 그림자는 한 가운데에
서 좌우로 퍼져 나갑니다.
매트는 모양을 갈색으로 선
을 그리듯이 칠합니다.

칠해
보자

꽃과 식물

단풍

잎의 잎맥에 따라 두꺼운 쪽부터 가는 쪽으로, 안쪽에서 바깥쪽을 향해 대각선 선을 그려나가면 잎사귀 같은 질감이 됩니다. 한 장의 잎을 3개의 블록으로 나누어 칠해 나갑니다.

①

잎맥은 주황색으로 중심(두꺼운 쪽)에서 바깥쪽을 향해 칠합니다. 한 번에 그리지 말고, 조금씩 선을 연결해가며 그립니다.

② 노란색 + 황록색

황록색

잎의 아래부터 칠하기 시작합니다. 노란색과 황록색으로 잎맥부터 바깥쪽으로 선을 그리듯이 조금씩 틈을 두고 칠하면 잎사귀처럼 보이게 됩니다.

③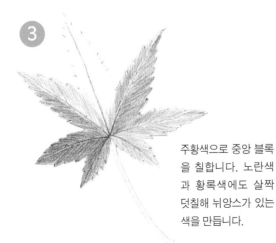

주황색으로 중앙 블록을 칠합니다. 노란색과 황록색에도 살짝 덧칠해 뉘앙스가 있는 색을 만듭니다.

④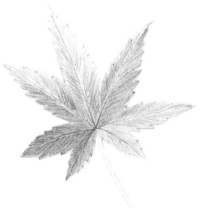

상단 블록을 빨간색으로 마찬가지로 선을 그리듯이 칠합니다. 주황색의 일부에도 덧칠합니다.

⑤

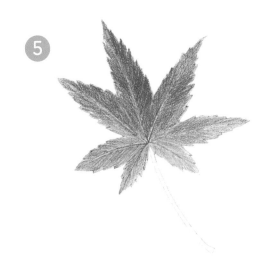

빨간색, 주황색을 되풀이해 칠하고, 점점 색에 깊이를 줍니다. 대비 효과(56페이지 참조)로 황록색이 연하게 보이기 시작하므로, 그곳도 덧칠합니다.

👆 **포인트**

빨간색 색연필의 가루는 종이를 더럽히기 쉬우므로, 부지런히 브러시로 털어내거나, 반죽 지우개로 가루를 제거하며 진행합시다.

뾰족뾰족한 윤곽선을 군데군데 빨간색으로 덧그려 형태를 확실하게 만듭니다. 줄기를 빨간색으로 칠합니다.

완 성

칠해 보자

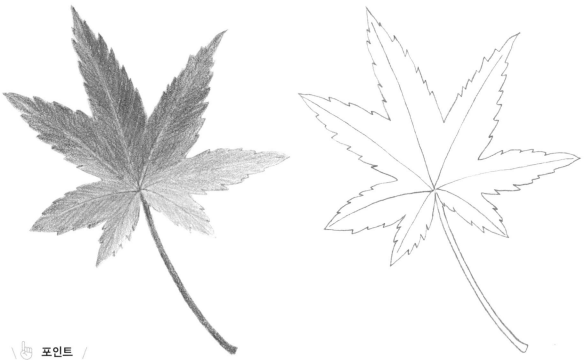

👆 **포인트**

윤곽선을 전부 덧그리면 일부러 그린 것처럼 되므로, 군데군데에만 칠합니다.

잎사귀 2종

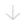
은행잎과 포플러 잎, 2종류를 칠해봅시다. 양쪽 다 노란색이 베이스입니다. 은행잎은 오렌지 계열 색으로 선명하게. 포플러는 갈색과 검은색, 초록색으로 색을 탁하게 하면서 깊은 색조로 마무리합니다.

【은행잎】

 1

노란색으로 잎맥을 따라 강약을 주면서 전체를 칠합니다. 황록색으로 잎자루 쪽을 덧칠합니다.

👆 **포인트**

황록색을 덧칠할 때는, 색연필의 뒤쪽을 잡고 가벼운 필압으로 안쪽에서 바깥쪽으로 칠합니다.

2

연주황색으로 잎의 바깥쪽에서 안쪽으로 연한 그러데이션을 만들어 뉘앙스를 줍니다(노란색에 주황색을 바로 덧칠하면 진해지기 쉬우므로, 먼저 연주황색을 칠해둡니다).

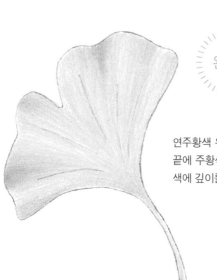

완성

연주황색 위와 잎자루 끝에 주황색을 덧칠해 색에 깊이를 줍니다.

칠해 보자

【포플러】

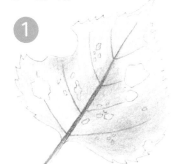

1

갈색으로 잎맥과 잎자루 한쪽을 칠합니다. 잎 전체와 잎자루에 노란색을 덧칠하고, 몇 군데를 황록색으로 칠합니다.

☝ **포인트**

잎자루 한쪽만 갈색으로 칠하면 입체감이 생깁니다.

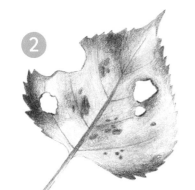

2

벌레 먹은 구멍 주변, 끝부분, 바깥쪽, 얼룩 부분을 갈색으로 덧칠해 나갑니다. 다 똑같이 칠하는 것이 아니라 진하기를 변경하며 칠합니다. 톱니 부분은 약간 진하게 칠합니다.

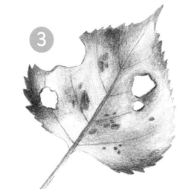

3

초록색을 덧칠해 색에 깊이를 줍니다. 황록색을 칠한 부분만이 아니라, 갈색 부분에도 약간 초록색을 덧칠해 깊은 색을 만듭니다.

완 성

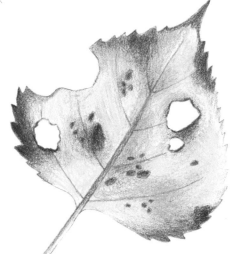

벌레 먹은 구멍 주변, 잎사귀 끝부분 등에 가볍게 검은색을 덧칠하고, 부분적으로 진하게 만들며 다듬습니다.

칠해 보자

나팔꽃

꽃잎은 파란색과 옥색을 사용해, 앞쪽이 진해지게 만든다는 이미지로 칠해 나갑니다. 2장의 잎사귀는 양쪽 다 황록색과 초록색을 덧칠하지만, 진하기를 바꿔 다른 색이 되도록 혼색합니다.

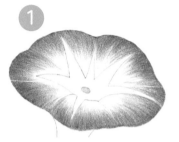

1 노란색으로 심을 칠합니다. 파란색으로 꽃잎을 바깥쪽에서 안쪽으로 갈수록 연해지는 그러데이션으로 한쪽 방향 칠하기를 합니다.

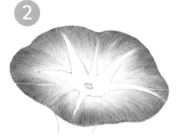

2 꽃잎에 옥색을 덧칠합니다. 바깥쪽에서 안쪽으로, 파란색보다 약간 길게 안쪽까지 칠합니다.

 포인트
얼룩이 생기면 면봉으로 바림해도 OK.

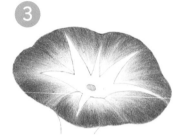

3 꽃잎에 다시 파란색을 덧칠해 진한 파란색을 만듭니다. 옥색에 덧칠하면 투명한 느낌이 있는 파란색이 됩니다.

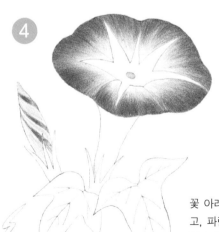

4 꽃 아래에 옥색을 칠하고, 파란색과 옥색으로 봉오리를 칠합니다.

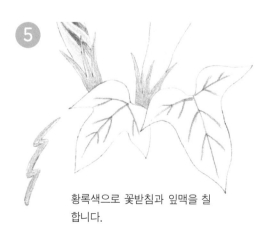

5 황록색으로 꽃받침과 잎맥을 칠합니다.

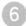

6

초록색으로 잎을 칠합니다. 2
장은 각각 진하기를 다르게 해
칠합시다. 한 장의 잎사귀라
도 위쪽과 아래쪽의 진하기를
다르게 합니다.

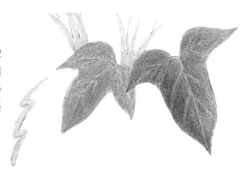

완 성

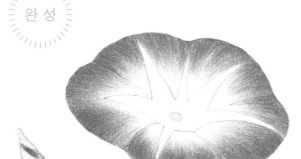

칠해
보자

황록색과 초록색을 몇 번 덧칠해
깊이가 있는 색을 만들어 나갑니
다. 꽃받침과 덩굴에도 초록색을
덧칠합니다.

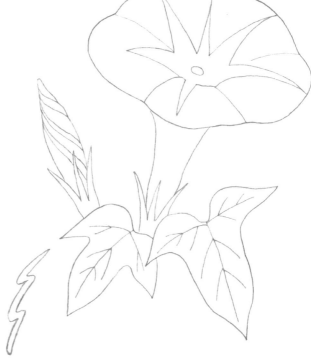

93

팬지

사용하는 색

↓

연주황색

주황색

노란색

초록색

보라색

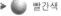
빨간색

파란색

옥색

황록색

갈색

팬지는 꽃잎에 다양한 색으로 혼색하면서 마무리합니다. 두 송이로 빨간색 계열, 파란색 계열로 색을 변경했습니다. 잎사귀도 단조로 워지지 않도록, 각각 조금씩 색을 바꾸는 것이 요령입니다.

1

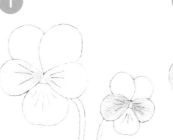

노란색의 꽃잎에 변화를 주기 위해, 연주황색과 주황색을 바탕으로 연하게 칠합니다.

2

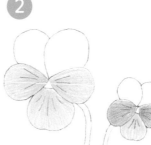

각각에 노란색을 덧칠합시다. 중심에서 바깥쪽을 향해 한쪽 방향으로 칠합니다.

3

꽃의 중심을 초록색으로 칠합니다. 위쪽 꽃잎을 보라색으로, 중심부터 바깥쪽을 향해 한쪽 방향으로 칠합니다. 가장자리는 칠하지 않고 남겨둡니다.

4

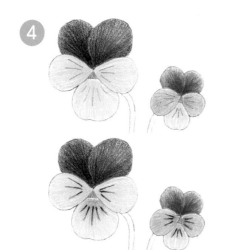

한쪽의 꽃에 빨간색을 덧칠하고, 다른 한쪽에는 파란색과 옥색을 덧칠합니다. 왼쪽 꽃잎에 주황색을 살짝 덧칠하고, 양쪽 꽃의 무늬를 보라색으로 칠합니다.

5 꽃봉오리는 보라색과 파란색으로 칠합니다.

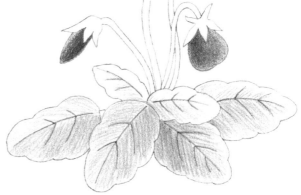

6 초록색으로 잎맥을 칠한 다음, 잎맥에서 바깥쪽을 향해 잎사귀를 한쪽 방향으로 칠합니다. 아래쪽은 진하게, 각각 진하기를 변경합니다.

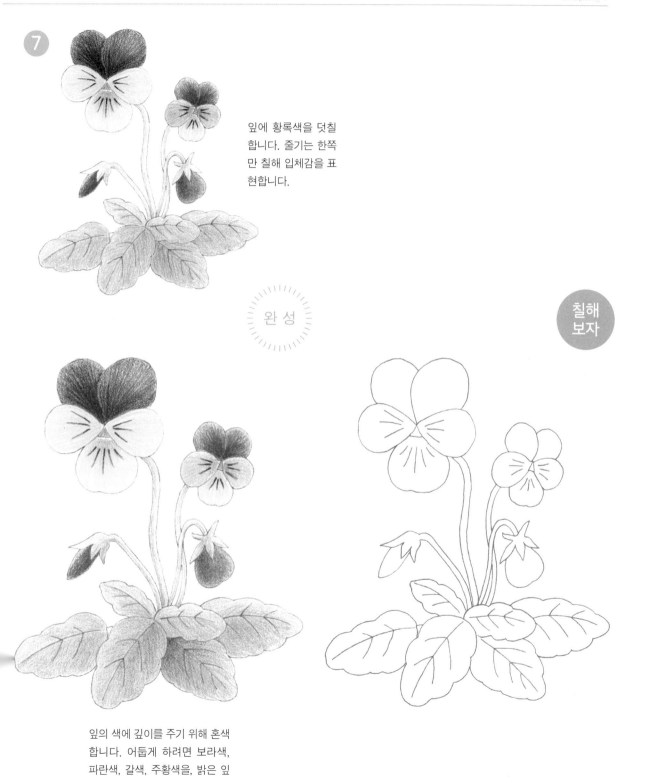

7

잎에 황록색을 덧칠
합니다. 줄기는 한쪽
만 칠해 입체감을 표
현합니다.

완 성

칠해
보자

잎의 색에 깊이를 주기 위해 혼색
합니다. 어둡게 하려면 보라색,
파란색, 갈색, 주황색을, 밝은 잎
에는 노란색을 덧칠합니다.

해바라기

사용하는 색
↓

노란색
주황색
갈색
검은색
초록색
황록색

해바라기 꽃잎은 노란색으로 농담을 조절해 칠한 후 주황색을 덧칠합니다. 노란색은 세게 칠하면 그 위에 다른 색을 칠하기 어려워집니다. 여기서는 세게 칠합니다. 주황색은 살짝 덧칠합니다.

①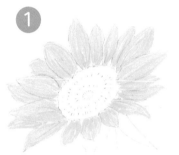

노란색으로 꽃잎을 칠합니다. 한쪽 방향 칠하기로 심지 방향에서 꽃잎 끝 쪽으로, 꽃잎의 방향을 의식하며 색연필을 움직입니다. 심지에 가까운 쪽은 진하게 칠합니다.

②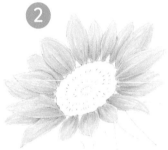

주황색으로 꽃잎이 겹쳐져 있는 부분, 꽃잎 잎맥의 음영을 칠합니다. 색연필의 뒤쪽을 잡고, 가볍게 살짝 칠하는 것이 요령입니다.

③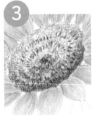

심지는 씨앗을 따라 갈색으로 선을 그리듯이 약간 강하게 칠하며, 전체를 빙글빙글 칠합니다. 앞쪽을 약간 진하게 칠하면 심지에 입체감이 생깁니다. 갈색과 마찬가지 방법으로 검은색을 덧칠해 색에 깊이를 줍니다.

④

황록색으로 줄기, 잎, 잎맥을 칠합니다. 줄기는 그늘이 지는 쪽을 살짝 진하게 칠합니다.

⑤

잎에 초록색을 덧칠합니다. 꽃받침, 잎사귀의 그림자 등은 약간 진하게, 끝부분을 향해 갈수록 연하게 칠합니다.

⑥

잎사귀의 초록색을 황록색으로 늘리듯이 칠합니다. 잎사귀 뒤쪽은 선을 그리듯이 잎맥을 칠합니다.

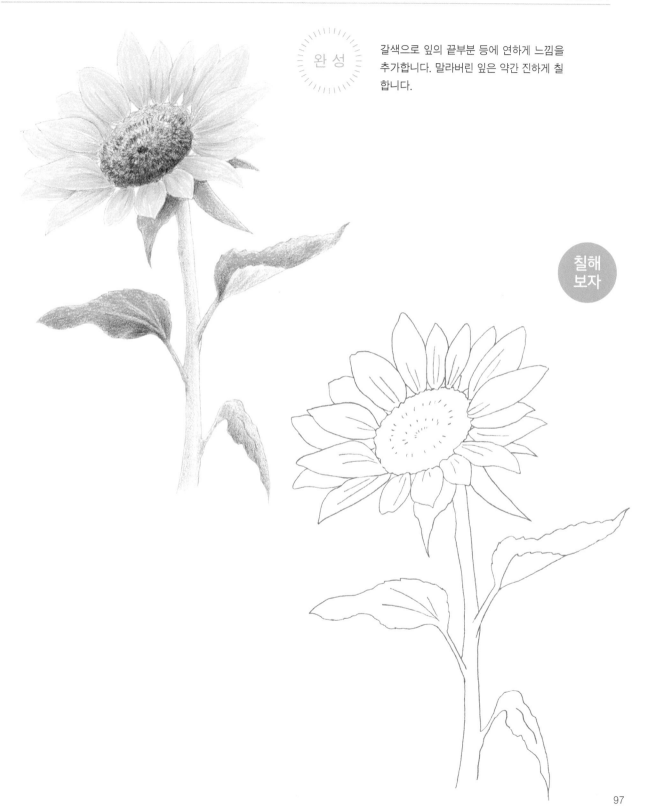

완 성

갈색으로 잎의 끝부분 등에 연하게 느낌을 추가합니다. 말라버린 잎은 약간 진하게 칠합니다.

칠해
보자

다육식물

사용하는 색

↓

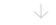 황록색

분홍색

연주황색

옥색

초록색

갈색

검은색

다육식물의 황록색은 뿌리 쪽에서 끝부분으로, 연주황색은 바깥 쪽에서 뿌리 쪽을 향해 칠하며, 살짝 덧칠합니다. 이 혼색은 탁한 조합이지만, 약간 탁하게 하는 편이 더 리얼하게 보이게 하는 요령입니다.

①

황록색으로 뿌리 쪽에서 끝부분을 향해 한쪽 방향 칠하기로 다육식물의 잎을 칠합니다.

👆 **포인트**

뿌리 쪽은 진하게, 끝부분은 흰색에 가깝도록 그러데이션합니다.

②

분홍색으로 잎 끝부분을 칠합니다. 끝에서 뿌리 쪽을 향해 한쪽 방향 칠하기로 칠합니다.

③

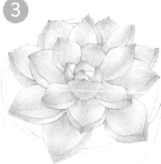

연주황색으로 분홍색을 늘리듯이, 한쪽 방향 칠하기로 칠합니다.

④

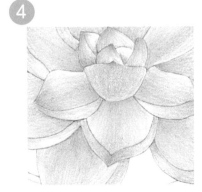

옥색으로 잎의 윤곽과 잎이 겹쳐지면서 생기는 그림자를 칠합니다. 앞쪽은 약간 진하게 칠합니다.

⑤

끝부분을 분홍색으로 다시 덧칠해 표정을 확실하게 합니다.

⑥

초록색으로 그릇을 칠합니다. 빙글빙글 칠하기로 앞쪽을 약간 진하게, 양쪽 끝으로 갈수록 연해지도록 칠합니다.

갈색으로 흙을 칠합니다. 커
다랗게 빙글빙글 칠하기로 칠
해 얼룩이 생기도록 합니다.

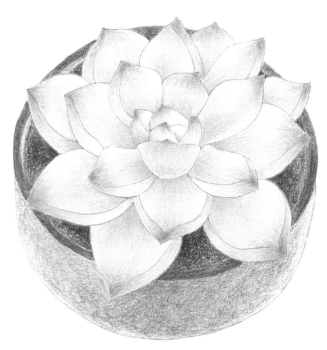

완 성

갈색 위에 빙글빙글 칠하기
로 검은색을 덧칠합니다. 검
은색이 들어가면 전체가 다
듬어진 느낌이 됩니다.

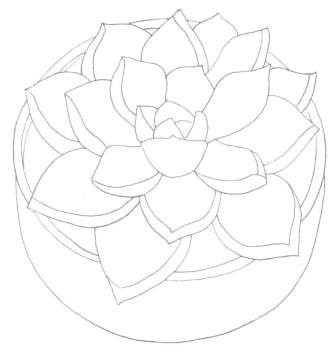

칠해
보자

장미

사용하는 색
↓

- 분홍색
- 주황색
- 빨간색
- 연주황색
- 황록색
- 초록색
- 갈색
- 보라색

분홍색, 주황색으로 꽃의 색을 만들고, 빨간색으로 입체감을 나타내고, 연주황색으로 전체를 정리해 완성합니다. 투명한 느낌이 있는 장미는 꽃잎의 끝부분까지 칠하지 말고 끝부분을 향해 바림합니다.

1

분홍색으로 꽃잎을 칠합니다. 그림자로 되어 있는 안쪽에서 끝부분을 향해 칠하며, 끝부분은 다 칠하지 않고 약간 남겨둡니다.

2

끝부분이 연해지도록 그러데이션을 합니다. 면봉으로 바림해도 OK.

3

주황색으로 꽃잎이 겹쳐져 있는 안쪽부터 끝부분을 향해 덧칠하고 바림합니다.

☞ **포인트**

앞쪽의 꽃잎을 약간 진하게, 뒤집힌 꽃잎은 아주 연하게 칠합니다.

4

앞쪽의 꽃잎의 겹쳐진 부분에 빨간색을 칠하고, 끝부분을 향해 바림합니다.

5

꽃잎에 연주황색을 연하게 덧칠하고, 따뜻한 느낌이 있는 핑크색을 만듭니다. 색연필의 뒤쪽을 잡고 가볍게 색을 섞는다는 느낌으로 빙글빙글 칠합니다.

6

잎사귀를 칠합니다. 잎맥을 황록색으로 칠하고, 초록색으로 선을 그리듯이 안쪽에서 가장자리를 향해 한쪽 방향 칠하기로 칠합니다.

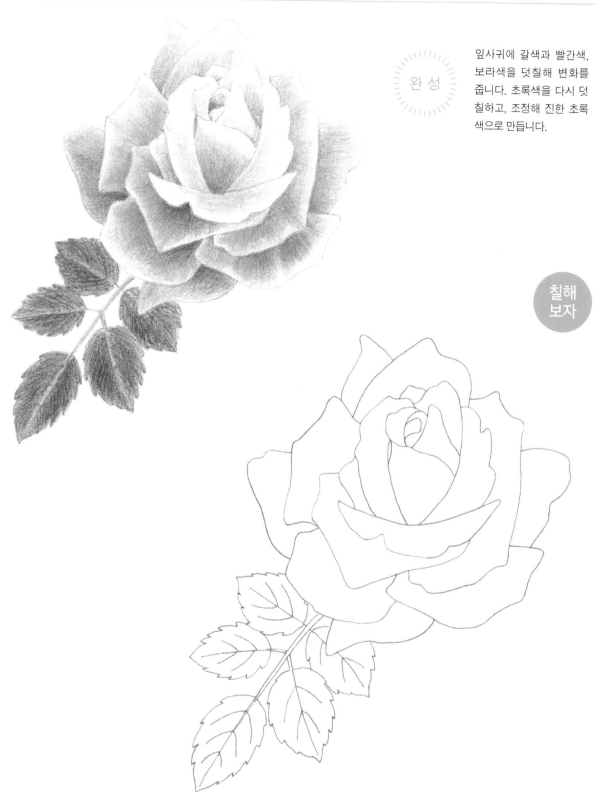

완 성

잎사귀에 갈색과 빨간색,
보라색을 덧칠해 변화를
줍니다. 초록색을 다시 덧
칠하고, 조정해 진한 초록
색으로 만듭니다.

칠해
보자

아네모네와 도라지

사용하는 색
↓

아네모네

 파란색

옥색

 보라색

 검은색

 초록색

 황록색

도라지

연주황색

 보라색

 파란색

 초록색

황록색

아네모네와 도라지도 꽃잎을 칠할 때는 진한 쪽부터 연한 쪽으로 색연필을 한쪽 방향으로 움직여 칠하는 것이 기본. 투명한 느낌을 내도록 그러데이션합니다.

【아네모네】

① 파란색으로 꽃잎을 칠합니다. 중심을 하얀색으로 하고 싶으므로, 꽃잎의 윤곽에서 안쪽을 향해 색연필을 움직입니다.

② 옥색을 덧칠합니다. 파란색과 마찬가지로 바깥쪽에서 안쪽으로 칠합니다. 꽃잎이 겹쳐 있는 부분에는 파란색으로 세세하게 그림자를 넣습니다.

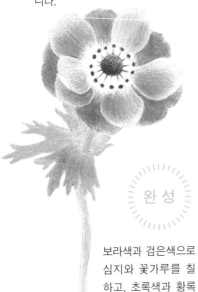

완성

보라색과 검은색으로 심지와 꽃가루를 칠하고, 초록색과 황록색으로 잎과 줄기를 칠합니다.

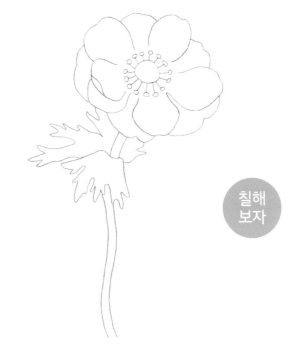

칠해보자

【도라지】

1

암술과 수술을 연주황색으로 칠합니다. 보라색으로 윤곽에서 안쪽을 향해 그러데이션이 되도록 한쪽 방향 칠하기로 칠합니다. 중심부는 흰색을 남겨둡니다.

2

파란색을 보라색 위에 덧칠합니다.

3

칠하지 않고 남겨둔 중심 부분으로 퍼져 나가도록 2가지 색을 연하게 칠해 바림합니다. 면봉이라도 OK입니다.

완 성

칠해 보자

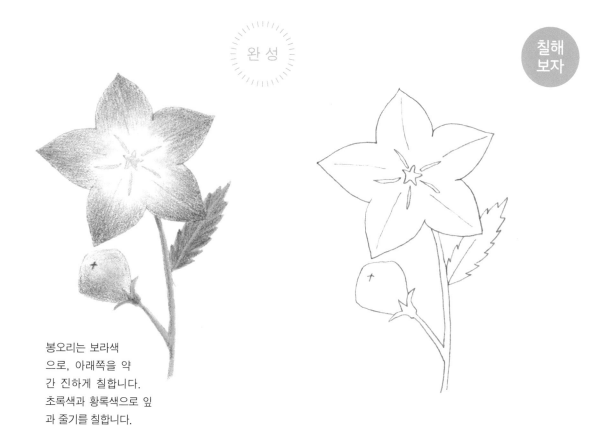

봉오리는 보라색으로, 아래쪽을 약간 진하게 칠합니다. 초록색과 황록색으로 잎과 줄기를 칠합니다.

103

클로버와 튤립

사용하는 색

↓

클로버

 노란색

초록색

황록색

튤립

노란색

주황색

초록색

황록색

 파란색

클로버를 칠할 때는 항상 안쪽에서 바깥쪽으로 칠하는 것을 의식하며 칠합니다. 튤립은, 꽃잎 끝부분의 노란색은 위에서 아래를 향해, 주황색은 아래에서 위를 향해 한쪽 방향 칠하기를 합니다.

【클로버】

노란색을 무늬 부분에만 강하게 칠합니다.

잎사귀는 잎맥을 의식해 초록색으로 안쪽에서 바깥쪽을 향해 한쪽 방향 칠하기로 칠합니다. 잎의 한가운데 부분부터 칠하기 시작하면 칠하기 쉽습니다.

황록색을 전체에 덧칠하고, 군데군데에 초록색을 덧칠해 변화를 줍니다.

완성

칠해
보자

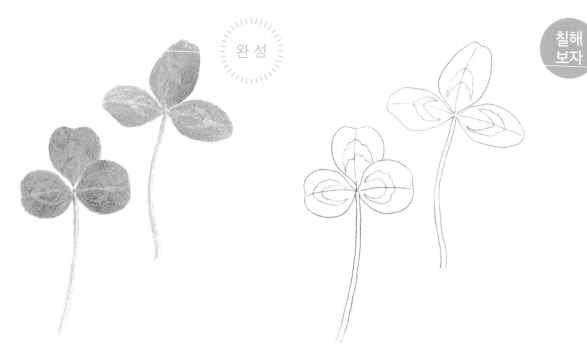

【튤립】

① 꽃잎에 노란색을 칠합니다. 끝부분에서 안쪽을 향해 한쪽 방향 칠하기로 그러데이션이 되도록 칠합니다. 마찬가지로 꽃잎의 아래에서 위를 향해 주황색을 덧칠합니다.

② 초록색과 황록색으로 잎과 줄기를 칠합니다. 잎은 아래에서 위를 향해 칠합니다. 파란색으로 잎의 그늘을 칠합니다.

완 성

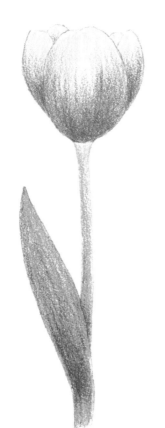

칠해 보자

크리스마스 리스

초록잎에 빨간 열매가 포인트 컬러인 크리스마스 리스는, 다양하게 색을 조합한 빨간색과 초록색으로 칠합니다. 작은 파츠는 색연필을 깎아내어 뾰족하게 만든 심으로 칠합시다.

사용하는 색

↓

 노란색

 빨간색

 갈색

 검은색

 초록색

황록색

옥색

 파란색

 보라색

 주황색

1

밝은 빨간색을 만들기 위해 호랑가시나무 열매를 노란색으로 밑칠한 다음, 빨간색을 덧칠합니다. 칠하지 않고 남겨서 하이라이트를 만듭니다.

☝ **포인트**

빨간색은 강한 필압으로 빙글빙글 칠하기로.

2

솔방울을 갈색으로 칠하고, 틈새를 검은색과 갈색으로 덧칠합니다.

3

오른쪽 솔방울은 선을 검은색으로 따라 그리고, 전체를 갈색으로 칠합니다. 왼쪽은 약간 진하게 칠하고, 나아가 전체를 초록색으로 빙글빙글 칠해 색에 깊이를 줍니다.

4 호랑가시나무 잎은 황록색으로 잎맥을, 초록색으로 잎을 칠합니다. 전체를 연하게 칠했다면, 위쪽의 빛이 닿는 부분에 옥색을 칠합니다. 그 외의 부분은 초록색으로 진하게 칠합니다.

☝ **포인트**

잎사귀를 반들반들하게 완성하고 싶으므로, 필압을 강하게 하고 종이의 결을 메울 정도로 칠합니다. 처음에는 약한 필압으로 연하게, 점점 필압을 올리며 진하게 칠합니다.

5

파란색과 보라색을 겹쳐 심녹색을 만듭니다. 종이 결이 보이지 않게 될 때까지 강하게 칠합니다. 오른쪽 위의 호랑가시나무도 마찬가지입니다.

☝ **포인트**

초록색이 연한 상태로 덧칠하면 파란색이나 보라색 잎사귀가 되어버리므로, 초록색을 확실히 칠한 다음에 덧칠합니다.

⑥

로즈힙을 칠합니다. 변화를 주기 위해, 열매는 노란색, 주황색, 갈색, 잎에는 갈색을 밑칠해둡니다.

⑦

열매는 빨간색, 잎에는 황록색 과 초록색을 덧칠합니다.

⑧

줄기를 갈색으로, 그 외의 부분은 갈색, 검은색, 초록색으로 칠합니다. 작은 파 츠이므로, 색연필의 심을 뾰족하게 만들 어 칠합니다.

⑨

겨우살이 잎을 초록색으로 칠합니다. 커다란 잎은 진하 게 칠하고, 작아짐에 따라 연하게 칠해 나갑니다.

지금까지의 전체도입니다.

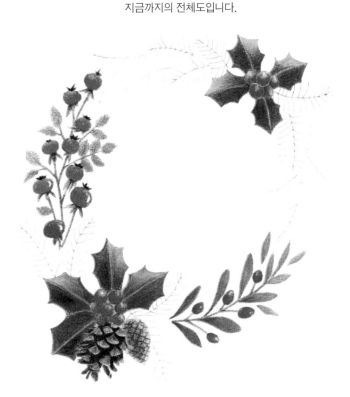

⑩

줄기를 초록색으로 칠하고, 잎에 황록색을 덧칠합니다. 빨간색으로 열매를 칠합니다. 위쪽을 칠하지 않고 살짝 만 남겨서 하이라이트로 만듭니다.

전나무의 잎을 초록색, 가지를 갈색으로 칠합니다.

👆 **포인트**

너무 연하게 칠하면 이후 초록색을 덧칠할 때 보이
지 않게 되니 주의.

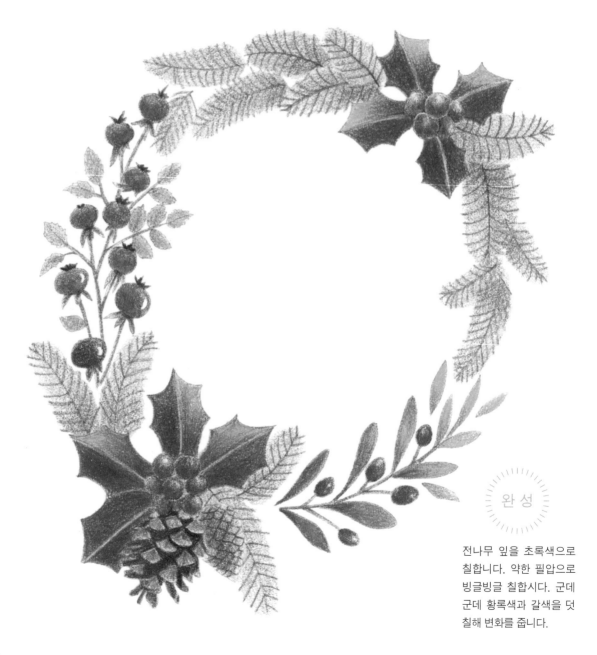

전나무 잎을 초록색으로
칠합니다. 약한 필압으로
빙글빙글 칠합시다. 군데
군데 황록색과 갈색을 덧
칠해 변화를 줍니다.

완 성

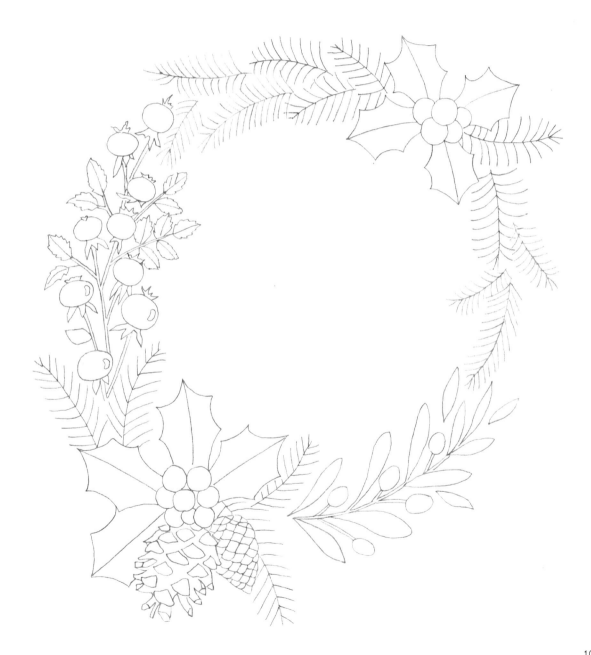

글래스 부케

사용하는 색

↓

 노란색

주황색

 황록색

 분홍색

 옥색

보라색

 파란색

연주황색

 갈색

빨간색

초록색

수많은 꽃과 잎이 있으므로, 어디서부터 칠하기 시작해야 할지 고민하게 되는 모티브입니다. 칠해나갈 때는 거리감을 의식하면서 진하기를 결정합니다. 기본적으로는 더러워지기 쉬운 색을 먼저 칠하지만, 주로 쓰는 손에 따라서 그리기 편한 위치부터 시작해도 괜찮습니다.

1

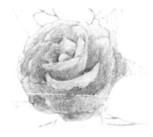

먼저 장미 전체를 노란색으로 칠한 후, 군데군데 주황색을 덧칠해 음영을 표현합니다.

2

분홍색 코스모스를 칠합니다. 처음에는 심지를 노란색으로 칠합니다. 활짝 핀 꽃의 아래는 주황색을, 막 피어나려는 꽃은 위에 황록색을 덧칠합니다.

3

꽃잎을 분홍색으로 칠합니다. 두 송이 각각 진하기를 다르게 하며, 막 피어나려는 꽃은 약간 진하게 칠합니다. 꽃잎 모양에 따라 안쪽에서 바깥쪽을 향해 색연필을 움직입니다.

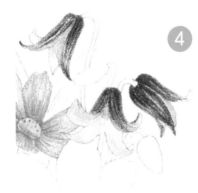

4 클레마티스는 꽃잎의 두께를 황록색, 심지를 노란색, 꽃잎 안쪽을 옥색으로 뒤집힌 형태에 따라 칠합니다. 꽃잎의 바깥쪽은 보라색으로, 줄기 쪽에서 끝부분을 향해 칠합니다.

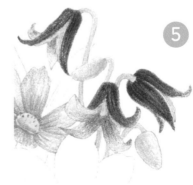

5 꽃잎의 바깥쪽과 안쪽에 파란색을 덧칠해 색에 깊이를 줍니다. 줄기나 봉오리는 황록색으로 칠합니다.

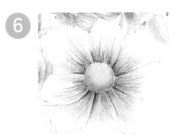

6

붉은 코스모스의 심지는 노란색으로 칠한 다음 아래쪽에 주황색을 덧칠해 입체감을 나타냅니다. 꽃잎을 갈색으로 밑칠해둡니다. 그림자는 진하게, 단가는 선이 되도록 칠합니다.

👆 **포인트**

중심에서 바깥쪽으로 그러데이션되도록 한쪽 방향 칠하기로 칠합니다.

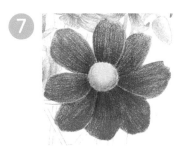

7

중심에서 바깥쪽을 향해 한쪽 방향으로 빨간색을 덧칠합니다. 꽃잎이 겹쳐져 있는 부분은 갈색과 마찬가지로 진하게 칠합니다.

8

유칼리나무는 연주황색으로 밑칠합니다. 다음 색을 칠하기 어려워지지만, 약간 둔하고 차분한 초록색을 만들 수 있습니다.

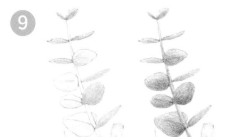

9

옆을 향하는 잎에 황록색을 덧칠하고, 초록색을 덧칠합니다. 유칼리나무는 부케 중 가장 멀리 있으므로, 너무 진하게 칠하지 않습니다.

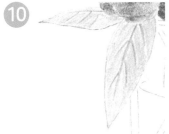

10

앞쪽 잎의 잎맥을 황록색으로 진하게 칠한 후, 잎 전체를 연하게 밑칠합니다.

11

잎맥에 따라 바깥쪽으로 초록색을 칠합니다. 여기에도 원근감을 의식해 앞쪽 오른쪽을 약간 진하게, 왼쪽의 잎은 약간 연하게 칠합니다. 갈색을 덧칠해 색에 깊이를 줍니다.

13

유리 바닥과 물을 옥색으로 칠합니다. 바닥은 약간 칠하지 않고 남겨두어 투명한 느낌을 냅니다. 물은 줄기를 피하지 말고 전체적으로 칠합니다.

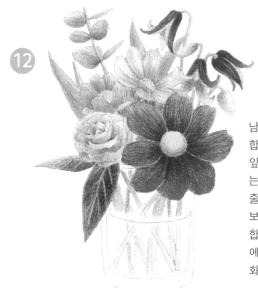

12

남은 잎을 황록색으로 칠합니다. 유리 바깥쪽의 잎은 진하게, 안의 줄기는 약간 연하게, 물속의 줄기는 유리와 물을 통해 보이므로, 더 연하게 칠합니다. 잎, 줄기, 봉오리에 갈색과 보라색으로 변화를 줍니다.

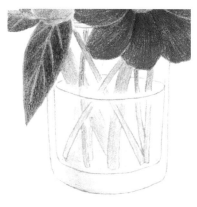

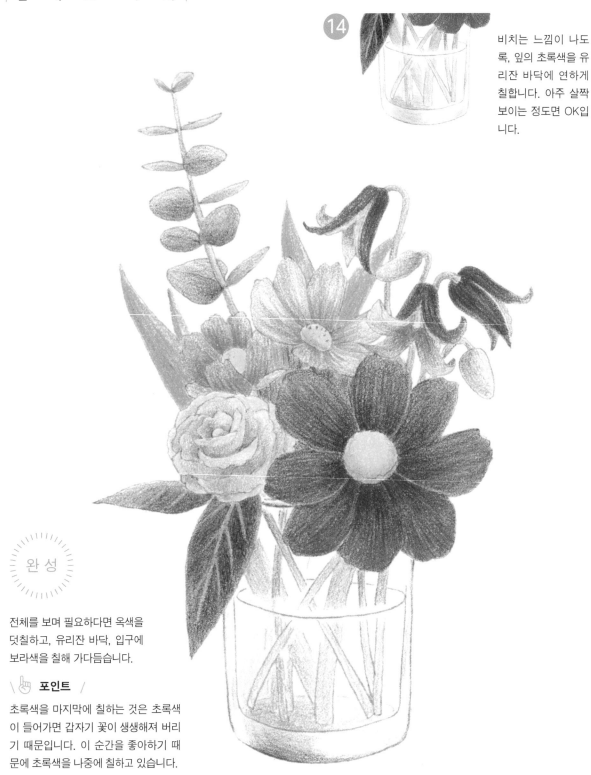

⑭ 비치는 느낌이 나도록, 잎의 초록색을 유리잔 바닥에 연하게 칠합니다. 아주 살짝 보이는 정도면 OK입니다.

완 성

전체를 보며 필요하다면 옥색을 덧칠하고, 유리잔 바닥, 입구에 보라색을 칠해 가다듬습니다.

☞ **포인트**

초록색을 마지막에 칠하는 것은 초록색이 들어가면 갑자기 꽃이 생생해져 버리기 때문입니다. 이 순간을 좋아하기 때문에 초록색을 나중에 칠하고 있습니다.

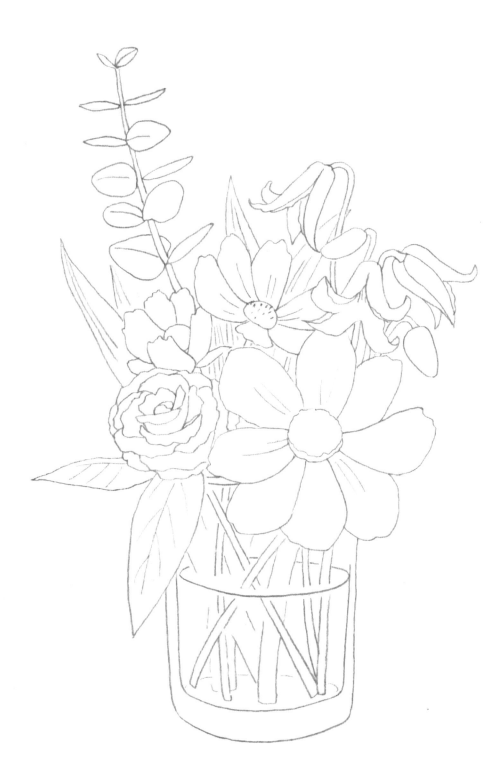

화분에 심은 꽃

사용하는 색

↓

 노란색

황록색

연주황색

주황색

빨간색

초록색

파란색

갈색

보라색

검은색

사용하는 색은 같지만, 강약과 덧칠로 노란색, 주황색, 빨간색 3가지 색을 구별해 칠합니다. 마지막으로 잎사귀에 노란색을 진하게 칠하면 잎에 윤기가 생깁니다.

꽃을 노란색으로 밑칠합니다. 중심에서 바깥쪽을 향해 한쪽 방향으로 칠합니다. 노란색 꽃의 중심에는 황록색을 칠합니다.

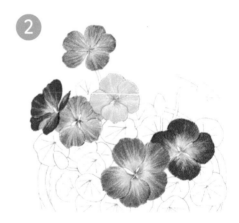

노란색 꽃에 연주황색을, 다른 꽃에는 주황색을, 빨간 꽃에는 빨간색을 덧칠합니다. 이번에는 윤곽부터 안쪽을 향해 강약을 주어가며 한쪽 방향으로 칠합니다.

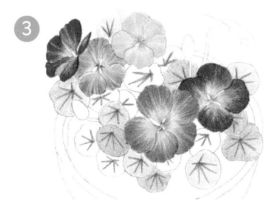

잎의 잎맥을 황록색으로 진하게 그린 다음, 밑칠로 밝게 하고 싶은 잎에만 황록색과 노란색을 칠합니다.

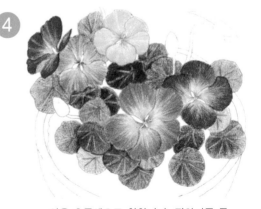

잎을 초록색으로 칠합니다. 진하기를 구별해 다양한 초록색을 만들어봅시다.

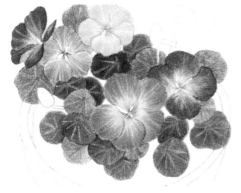

전체의 상황을 보면서 황록색을 덧칠합니다.

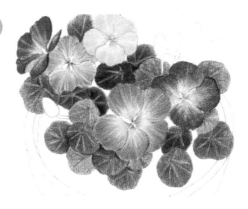

아래에 있는 잎에는 파란색과 갈색을 덧칠해 색에 깊이를 줍니다. 잎에 노란색을 살짝 진하게 칠하면 반들반들해집니다.

황록색과 연주황색으로 봉오리 바깥쪽, 주황색과 빨간색으로 봉오리의 꽃잎을 칠합니다.

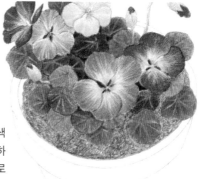

잎의 틈새를 보라색과 초록색으로 칠하고, 흙을 갈색으로 빙글빙글 칠하기로 칠합니다.

검은색으로 흙을 빙글빙글 칠하기로 덧칠합니다.

화분 안쪽

화분을 갈색으로 칠합니다. 두께 표현 부분은 연하게, 그 이외는 크로스 해칭으로 칠합니다. 화분 안쪽은 약간 진하게 칠합니다.

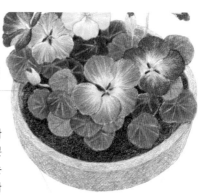

화 분 에 심 은 꽃

완 성

화분의 가장자리 바깥
쪽은 검은색 크로스 해
칭으로 한 번 더 덧칠합
니다. 화분 아래쪽은 약
간 거친 크로스 해칭으
로 칠합니다.

화분의 가장자리 바깥쪽

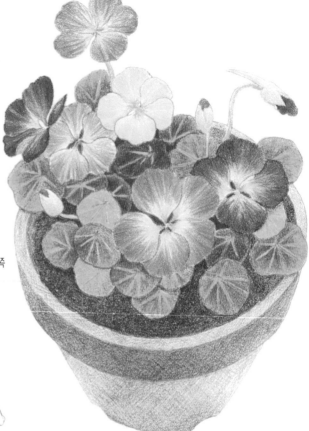

칠해
보자

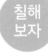

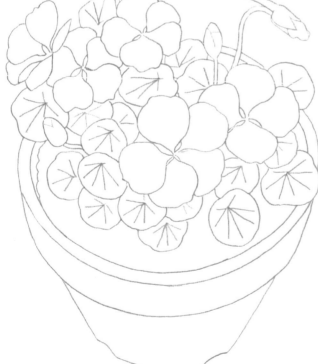

주변에 있는 여러 가지 것들

스트라이프 셔츠

사용하는 색

↓

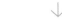 빨간색

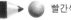 갈색

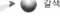 검은색

스트라이프를 칠할 때는 그리기 쉬운 방향으로 종이를 돌리면 선을 칠하기 쉬워집니다. 약간 거친 채색 방법이지만, 천처럼 보이게 완성할 수 있습니다. 너무 뚫어져라 보면 눈이 침침해지므로 주의!

① 빨간색으로 스트라이프를 칠합니다. 천의 느낌을 표현하기 위해, 갑자기 진하게 칠하지 말고 연하게, 얼룩을 만들면서 칠합니다.

② 전체를 보고 군데군데를 진하게 칠해 얼룩을 만듭니다.

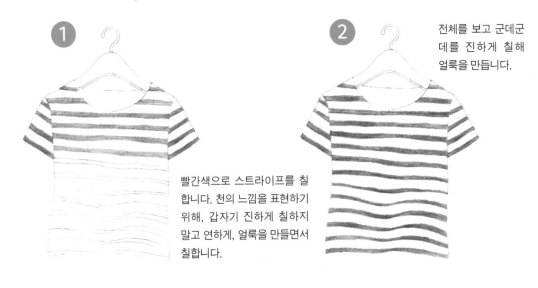

③ T셔츠의 안감 부분을 빨간색으로 연하게 칠합니다.

④ 행거를 갈색, 후크를 검은색으로 칠합니다. 행거의 두께 부분은 갈색을 진하게 칠합니다.

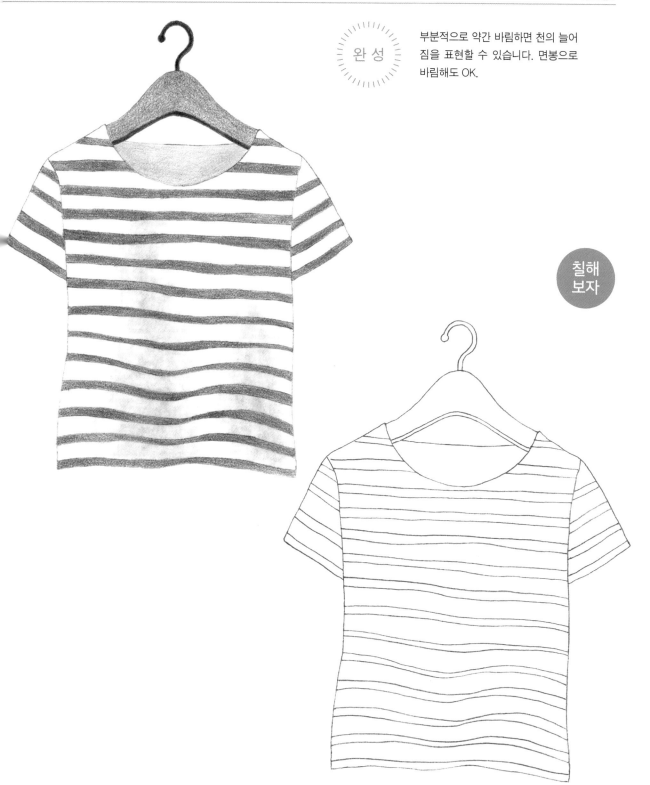

완 성

부분적으로 약간 바림하면 천의 늘어
짐을 표현할 수 있습니다. 면봉으로
바림해도 OK.

칠해
보자

하이힐

사용하는 색

↓

연주황색

 갈색

 검은색

 보라색

 빨간색

부푼 부분은 강하게 칠하면 엘레강트한 광택을 낼 수 있습니다. 또, 검은색에 보라색을 덧칠해 깊이가 있는 검은색을 만들었습니다. 종이가 더러워지기 쉬우므로, 반죽 지우개로 가루를 제거하면서 칠합니다.

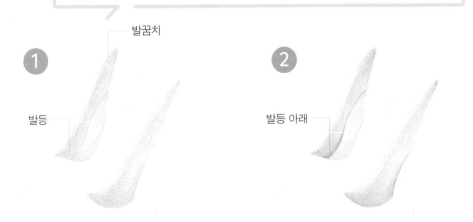

① 발꿈치 / 발등

② 발등 아래

① 연주황색으로 내부를 칠합니다. 바닥면은 약간 연하게, 측면, 발등, 발꿈치에 가까운 부분은 그림자로 약간 진하게 칠합니다.

② 발등 아래, 발꿈치 부분은 갈색을 덧칠해 바림합니다(면봉으로도 OK). 내부와 측면의 윤곽선도 갈색으로 따라 그립니다.

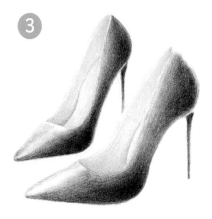

③ 검은색으로 신발을 칠합니다. 발가락 관절이 들어가는 부푼 부분부터 칠하기 시작해서, 발 끝, 발꿈치 쪽으로 퍼져가듯이 칠해 나갑니다. 부푼 부분은 좌우 모두 강한 광택이 나올 때까지 칠합니다. 힐도 진하게 칠합니다. 또, 하이라이트 부분이 되는 발등 부분은 아주 연하게 칠합니다.

👆 **포인트**

최종적으로 진하게 하는 부분도 갑자기 진하게 칠하지 말고, 연하게 칠하기 시작한 다음 점점 진하게 칠해 나갑니다.

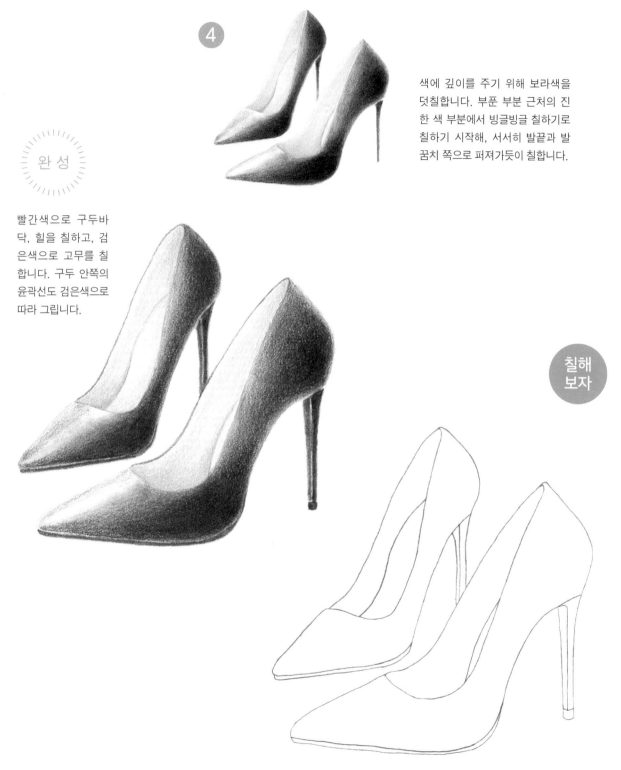

4

색에 깊이를 주기 위해 보라색을
덧칠합니다. 부푼 부분 근처의 진
한 색 부분에서 빙글빙글 칠하기로
칠하기 시작해, 서서히 발끝과 발
꿈치 쪽으로 퍼져가듯이 칠합니다.

완 성

빨간색으로 구두바
닥, 힐을 칠하고, 검
은색으로 고무를 칠
합니다. 구두 안쪽의
윤곽선도 검은색으로
따라 그립니다.

칠해
보자

올리브 오일

사용하는 색

↓

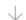 옥색

 갈색

 연주황색

 황록색

 노란색

 초록색

 보라색

병 속의 코르크는 연하게 칠하면 유리를 통해 보이는 느낌을 표현할 수 있습니다. 병은 전체를 칠한 다음 보라색으로 그림자를 칠해 인상을 가다듬습니다.

1 옥색으로 병을 칠합니다. 올리브 오일이 들어 있는 부분은 피해서, 병의 입구 바로 아래 부분과 손잡이 아래 부분은 진하게 칠합니다.

2 갈색으로 세로 방향으로 색연필을 움직이며 코르크를 칠합니다. 계속해서 연주황색을 덧칠합니다.

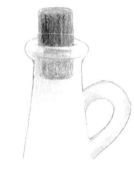

☞ **포인트**

병 속에 들어 있는 부분은 연하게 칠해 유리를 통해 보이는 느낌을 표현합니다.

3 황록색으로 병의 둥근 느낌에 따라 올리브 오일을 칠합니다. 병의 바닥은 약간 진하게 칠합니다. 연하게 색을 덧칠해 투명한 느낌을 냅니다.

4 노란색을 덧칠합니다. 바닥 쪽에서 빙글빙글 칠하기로 칠하기 시작해, 전체를 칠합니다.

⑤ 초록색으로 수면의 가장자리, 바닥 쪽을 덧칠합니다. 로즈마리는 오일 안은 연하게, 오일 밖은 진하게 칠합니다. 잎 아래쪽을 칠하는 이미지입니다.

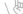

⑥ 로즈마리 잎에 황록색을 덧칠하고, 갈색으로 줄기를 칠합니다. 오일 속의 줄기는 연하게 칠합니다.

👆 **포인트**

잎에도 살짝 갈색을 덧칠해 색에 깊이를 줍니다.

완 성

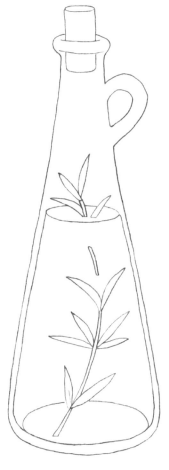

칠해보자

황록색을 그림자, 병 위쪽과 두께 부분에 연하게 칠합니다. 보라색으로 병 바닥, 손잡이 아래쪽, 병 입구, 로즈마리를 덧칠합니다.

리본 2종

사용하는 색

↓

물방울 리본

 노란색

연주황색

분홍색

주황색

스트라이프 리본

주황색

파란색

황록색

초록색

빨간색

천은 크로스 해칭으로 칠해 나갑니다. 좌우 동시에 진행합시다. 인접한 색은 밝은 색을 먼저 칠하면 색이 더러워지지 않습니다. 리본의 그림자와 주름 등에 색을 진하게 넣어 입체감을 나타냅니다.

【물방울 리본】

1

물방울 무늬를 노란색으로 칠하고, 연주황색을 덧칠합니다(살짝 어긋나게 칠하면 색에 변화가 생깁니다). 분홍색으로 주름과 그림자를 칠합니다.

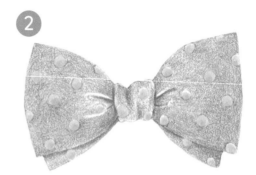

2

분홍색으로 전체를 칠합니다. 주름과 매듭 부분, 리본의 그림자는 살짝 진하게 칠합니다.

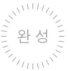

완성

리본 아래쪽에 주황색을 연하게 덧칠해 입체감을 표현합니다.

칠해
보자

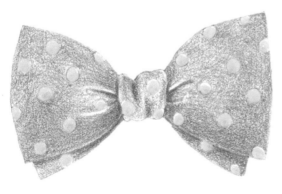

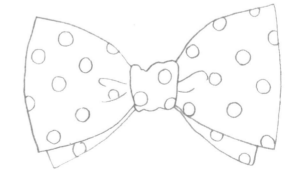

【스트라이프 리본】

 1

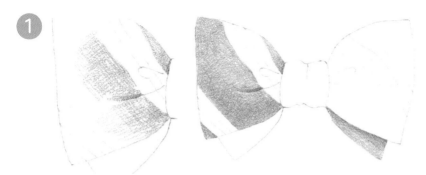

색이 더러워지지 않도록,
주황색부터 크로스 해칭
으로 칠하기 시작합니다.
주름과 오른쪽 리본 아래
쪽은 약간 진하게 칠해
그림자를 만듭니다.

 2

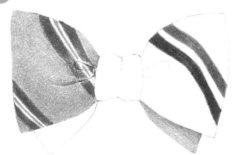

스트라이프 무늬를 파란색, 황록색,
초록색, 빨간색으로 칠합니다.

3

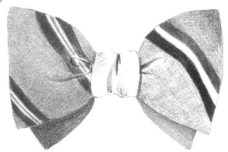

파란색으로 리본의 매듭 부분의 주름을 진하게
칠하고, 전체를 크로스 해칭으로 칠합니다.

 완 성

리본의 아래쪽에 주황색, 파란색을 각각
약간 진하게 칠해 입체감을 나타냅니다.

 칠해
보자

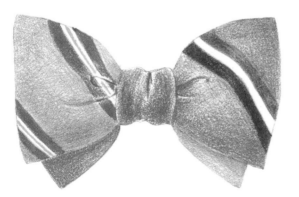

다양한 보석

티어드롭(파란색)

 옥색

황록색

파란색

보라색

검은색

하트

검은색

옥색

보라색

파란색

둥근 보석

옥색

황록색

보라색

분홍색

검은색

노란색

파란색

전체에 직선이 많은 모티브이므로, 요철이 생기지 않도록 주의합시다. 한쪽 방향 칠하기를 추천합니다. 진한 색 면과 연한 색(칠하지 않고 남겨두는 부분)의 차이가 크면 반짝반짝한 느낌이 납니다.

【티어드롭(파란색)】

1 옥색으로 중앙면과 주변의 면을 칠합니다. 진하게, 연하게, 일부만 칠하는 등 변화를 줍시다. 일부의 면(여기서는 중앙과 왼쪽)에 황록색을 연하게 덧칠합니다.

2 주변의 면에 파란색을 칠합니다. 역시 진하게, 연하게, 또는 일부만 칠하는 등 변화를 줍니다.

3 작은 면에 보라색을 칠합니다. 파란색과 보라색의 그러데이션과 연한 색 면의 대비로 반짝반짝한 느낌이 납니다.

완성

진하게 칠한 면에는 검은색을 덧칠해 다잡습니다. 검은색은 신중하게 조금만. 전면에 칠하지 않도록 주의!

다른 색으로도!

황록색과 초록색을 기조로 했습니다.

【그레이 하트】

1 검은색, 옥색, 보라색으로 연하게 칠하고 바림합니다. 검은색, 보라색은 색연필을 가볍게 잡고 연하게 칠하도록 합니다.

👆 **포인트**

색연필을 돌리면서 칠해 한쪽만 닳지 않도록 주의합니다.

2 작은 면에도 검은색, 옥색, 보라색, 파란색을 연하게 칠하고 바림합니다.

3 작은 파츠에 파란색, 보라색을 연하게 칠해 액센트를 줍니다.

파란색과 보라색을 진하게 칠하고 검은색을 덧칠합니다.

완 성

【둥근 보석】

1 커다란 면과 주변을 옥색으로 칠합니다. 전부 칠하지 말고 남겨두는 부분을 만들고 바림합니다.

👆 **포인트**

커다란 면적부터 주위로 칠해나가기 시작하며, 마지막에는 작은 면에 진한 색을 칠하며 다듬습니다.

2 옥색을 칠한 반대쪽에 황록색, 보라색, 분홍색, 검은색을 연하게 칠하고, 옥색과 어우러지게 합니다.

👆 **포인트**

검은색, 보라색은 진해지기 쉬우므로, 색연필의 뒤쪽을 잡고 살짝 칠합니다.

작은 파츠에 검은색을 칠합니다. 진하게 칠한 면과 연하게 칠한 면 등으로 변화를 줍니다.

주변에 색을 넣습니다. 노란색, 분홍색 등 더러워지기 쉬운 색부터 칠합니다.

완 성

그 외의 면에도 파란색, 보라색, 검은색을 칠합니다. 어둡게 하는 면은 과감하게 최대한 어둡게 하면 보석처럼 보이게 됩니다.

【결정】

사용하는 색

↓

노란색

옥색

분홍색

보라색

갈색(결정 3개에만)

검은색(결정 3개에만)

1 노란색으로 면 밖에서 안쪽을 향해 그러데이션되도록 칠합니다. 작은 면은 진하게 칠합니다.

2 마찬가지로 옥색을 다른 면에 칠합니다. 농담을 바꿔가며 다양한 옥색을 만듭니다.

3 분홍색으로 아직 칠하지 않은 면과 칠하지 않고 남겨둔 면도 칠합니다.

보라색으로 남은 면을 칠하고, 전체를 보며 노란색과 분홍색 등을 추가로 칠합니다.

완 성

완 성

【결정 3개】

결정 칠하는 방법은 1개일 때와 같습니다. 노란색, 옥색, 분홍색, 보라색 등 연한 색부터 진한 색으로 칠해나가며, 밸런스를 보며 노란색과 분홍색을 추가로 칠합니다.

갈색으로 토대 부분을 빙글빙글 칠하기로 크게 움직이며 칠합니다.

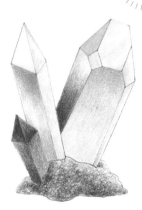

검은색을 빙글빙글 칠하기로 덧칠해, 음영을 줍니다.

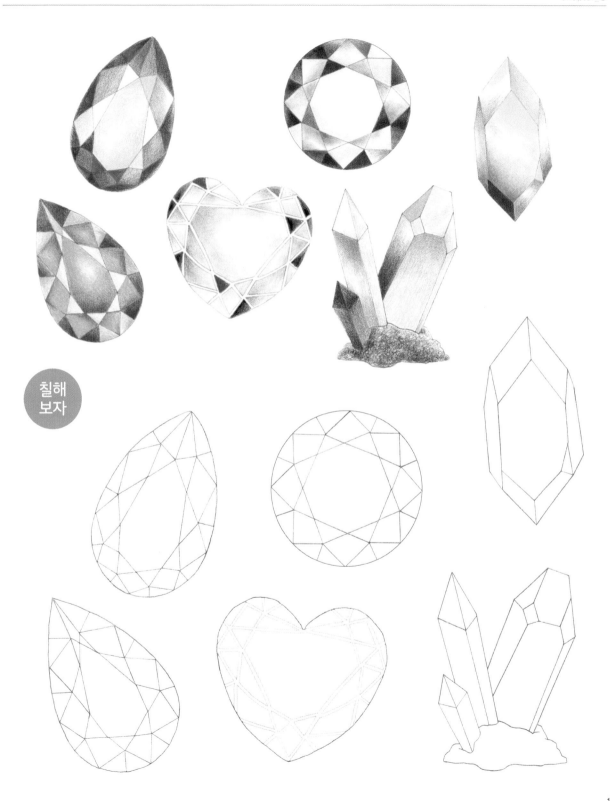

칠해
보자

소파

사용하는 색
↓

 연주황색

 분홍색

 주황색

갈색

보라색

 노란색

거친 크로스 해칭으로 대략적인 패브릭의 감촉을 내봅시다. 빛의 방향도 의식합니다. 여기서는 오른쪽에서 빛이 닿고 있다고 상정하고, 오른쪽을 밝게 했습니다.

1

연주황색을 이용한 크로스 해칭으로 쿠션을 칠하고, 분홍색 크로스 해칭으로 덧칠합니다. 주황색으로 등받이를 칠합니다.

👆 **포인트**

빛이 닿는 방향을 의식하며, 아래, 왼쪽을 약간 진하게 칠합니다. 어두운 부분부터 밝은 쪽으로 칠해 나갑시다. 크로스 해칭이 얼마나 거치냐에 따라 천의 질감이 달라집니다.

2

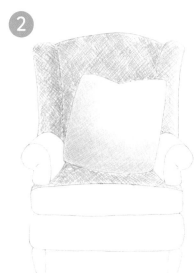

앉는 면도 크로스 해칭으로 칠합니다. 왼쪽은 약간 진하게, 오른쪽은 약간 연하게 칠합니다.

3

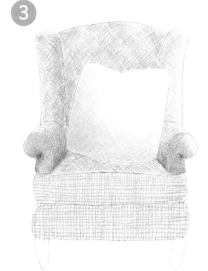

소파 앞면은 가로 세로로 선을 긋듯이 칠합니다. 팔걸이는 주름과 아래쪽은 약간 진하게, 위로 갈수록 연하게 합니다.

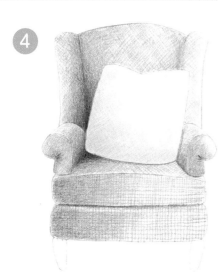

왼쪽의 쿠션의 그림자가 되는 부분에 갈색과 보라색을 덧칠하고, 그럴싸한 그림자색을 만듭니다.

갈색으로 다리를 칠하고, 안쪽의 그림자 부분에 보라색을 덧칠합니다.

빛이 닿는 부분에 노란색을 빙글빙글 칠하기로 덧칠합니다.

완성

칠해보자

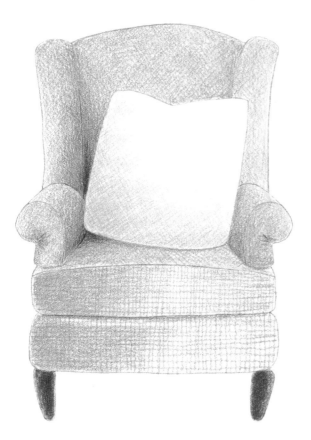

잉꼬

사용하는 색

↓

파란 잉꼬

 옥색

검은색

갈색

노란색

파란색

노란색 잉꼬

노란색

황록색

옥색

갈색

검은색

초록색

연주황색

동물이나 인간 등 얼굴이 있는 것들은 얼굴을 먼저 마무리해버리도록 합시다. 나중으로 미루면 그릴 때 긴장하게 됩니다. 눈의 하이라이트는 칠하지 않고 남겨서 동그란 눈동자로.

【파란 잉꼬】

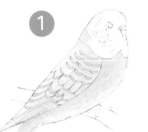

1 옥색으로 몸, 깃털, 머리, 코를 칠합니다. 배는 털의 흐름에 따라 짧은 선을 그리듯이 칠합니다. 코는 약간 세게 칠합니다.

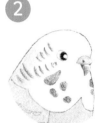

2 눈을 검은색, 무늬도 검은색으로 연하게 칠합니다. 콧구멍은 갈색, 부리는 노란색을 칠한 후, 그늘에 갈색을 덧칠합니다.

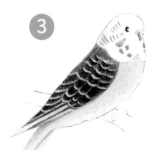

3 깃털의 흐름에 따라 선을 그리듯이 검은색을 칠합니다. 여기에 파란색을 덧칠합니다. 깃털의 그림자에도 파란색을 칠합니다.

【노란색 잉꼬】

4 노란색으로 얼굴, 깃털을 칠합니다. 부리는 진하게 칠합니다.

5 몸을 황록색으로 칠합니다. 몸을 따라 짧은 선을 그리듯이 칠합니다.

6 코를 옥색과 갈색으로 칠하고, 부리에 갈색을 덧칠합니다. 무늬는 검은색으로 연하게 칠합니다.

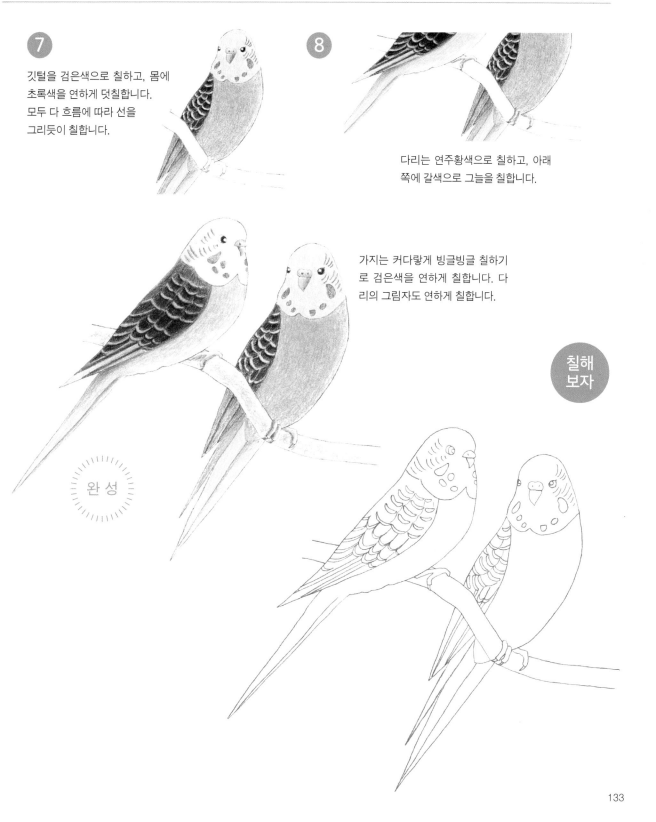

⑦ 깃털을 검은색으로 칠하고, 몸에 초록색을 연하게 덧칠합니다. 모두 다 흐름에 따라 선을 그리듯이 칠합니다.

⑧ 다리는 연주황색으로 칠하고, 아래쪽에 갈색으로 그늘을 칠합니다.

가지는 커다랗게 빙글빙글 칠하기로 검은색을 연하게 칠합니다. 다리의 그림자도 연하게 칠합니다.

칠해 보자

완 성

고양이

동물은 털의 모양에 따라 칠합니다. 평소보다 더 색연필 심을 뾰족하게 만들어둡시다. 털의 폭신폭신한 느낌은 면봉이 편리합니다. 폭신폭신 해진 후, 다시 한 번 털의 모양을 칠해 확실하게 합니다.

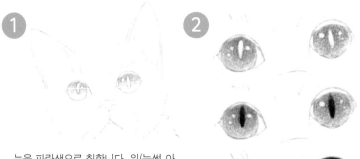

1 눈을 파란색으로 칠합니다. 위(눈썹 아래 부분)은 진하게, 아래로 갈수록 연하게 칠합니다. 위쪽을 진하게 칠함으로써, 눈의 둥근 느낌을 낼 수 있습니다.

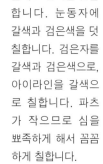

2 눈에 노란색을 덧칠합니다. 눈동자에 갈색과 검은색을 덧칠합니다. 검은자를 갈색과 검은색으로, 아이라인을 갈색으로 칠합니다. 파츠가 작으므로 심을 뾰족하게 해서 꼼꼼하게 칠합니다.

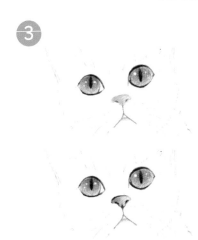

3 코와 입을 분홍색으로 칠하고, 연주황색을 덧칠합니다. 코 주변과 콧구멍을 갈색과 검은색을 겹쳐 칠합니다.

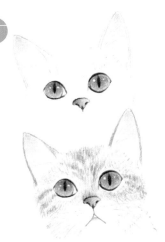

4 귀 안을 연주황색으로 칠하고, 끝부분에도 분홍색을 연하게 덧칠합니다. 얼굴 전체를 갈색으로 연하게 칠하고, 털의 흐름을 의식해 짧은 선을 겹치듯이 하면서 조금씩 털 모양을 칠합니다.

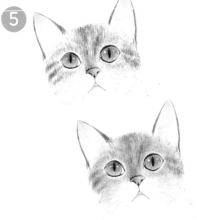

5 검은색으로 줄무늬를 따라 털을 그립니다. 진해지지 않도록 주의. 얼굴 전체를 면봉으로 빙글빙글 문질러 털의 색을 만듭니다(연한 색을 덧칠해도 OK).

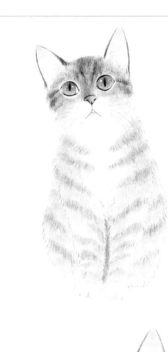

갈색과 검은색으로 얼굴의
털 모양을 다시 한 번 칠해
뚜렷하게 합니다. 몸도 마찬
가지입니다. 몸은 면적이 넓
지만, 성급하게 칠하면 선이
흐트러지니 천천히 가벼운
필압으로 칠해 나갑시다. 앞
다리 사이는 갈색을 진하게
칠합니다.

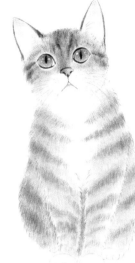

면봉으로 바림하고, 연주
황색을 털 모양에 따라 덧
칠해 색에 깊이를 줍니다.

완 성

연해진 줄무늬를 갈색과
검은색으로 따라 그립
니다. 발 아래쪽을 연주
황색으로 칠하고, 갈색
과 검은색으로 발가락
사이를 칠합니다. 보라
색과 갈색으로 그림
자를 칠합니다.

칠해
보자

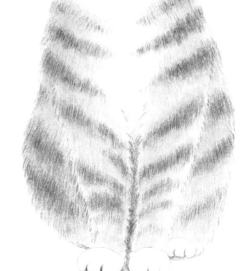

홍차 컵

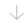

노란색

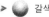

갈색

주황색

연주황색

옥색

분홍색

빨간색

초록색

황록색

보라색

파란색

> 금선으로 된 테두리 장식은 노란색, 갈색, 주황색을 겹쳐 만듭니다. 처음에 칠하는 노란색은 진하게 칠하는 것이 포인트입니다. 주황색이 너무 진하면 금색으로 보이지 않으므로, 연하게 칠하는 것을 명심합시다.

① 금테두리 장식은 노란색으로 강하게 칠합니다.

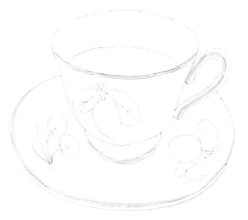

② 갈색을 덧칠합니다. 살짝 칠하고 좌우로 퍼트리는 느낌으로 칠합니다. 여기에 주황색을 덧칠합니다.

☞ 포인트

먼저 칠한 갈색을 좌우로 퍼트리듯이 주황색을 칠합니다. 너무 진하면 금색으로 보이지 않으므로, 연하게 시작하여 상태를 보면서 칠합니다.

③

그림자 색으로 옥색과 연주황색을 칠합니다. 잔 받침의 그림자는 받침의 모양에 따라 한쪽 방향으로 칠합니다.

④

무늬인 체리는 분홍색과 빨간색으로, 잎은 황록색과 초록색으로 칠합니다.

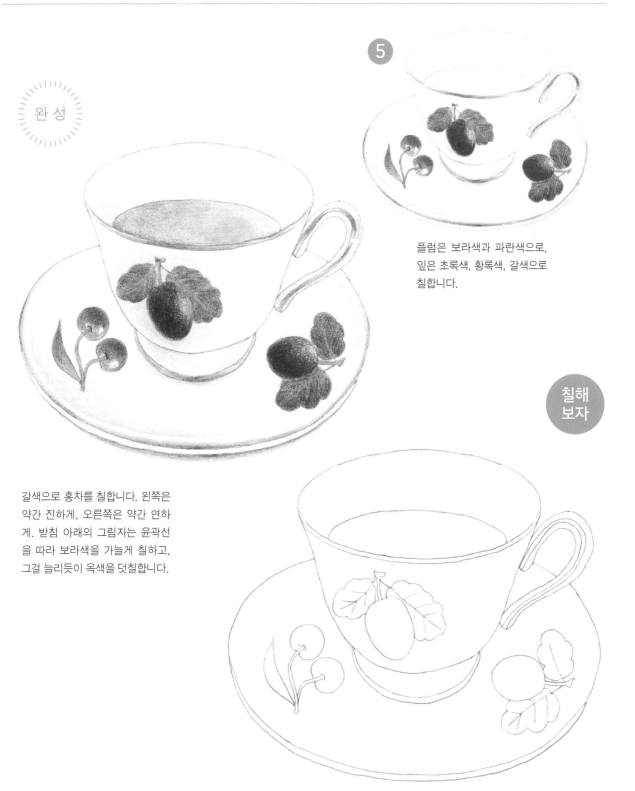

완성

⑤

플럼은 보라색과 파란색으로,
잎은 초록색, 황록색, 갈색으로
칠합니다.

칠해
보자

갈색으로 홍차를 칠합니다. 왼쪽은
약간 진하게, 오른쪽은 약간 연하
게. 받침 아래의 그림자는 윤곽선
을 따라 보라색을 가늘게 칠하고,
그걸 늘리듯이 옥색을 덧칠합니다.

꽃이 있는 현관

사용하는 색
↓

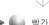

빨간색

주황색

황록색

초록색

갈색

검은색

보라색

노란색

옥색

연주황색

문과 문 바깥쪽의 틀은 나무 소재의 느낌을 살리기 위해 약간 거친 느낌의 한쪽 방향 칠하기를 사용했습니다. 모서리 부분을 칠하지 않고 남겨둠으로써 하이라이트를 표현합니다.

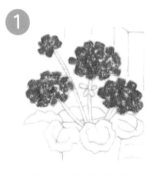

① 제라늄 꽃은 빨간색으로 작은 경단을 잔뜩 그리듯 이 칠합니다.

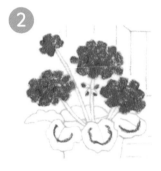

② 봉오리와 잎사귀 무늬도 빨간색으로 칠하고, 꽃에 는 주황색을 덧칠합니다.

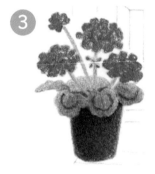

③ 줄기, 잎을 황록색으로 칠하고, 잎에는 초록색을 덧칠합니다. 화분은 갈색으로 진하게 칠하고, 검은색을 덧칠합니다. 잎 아래에도 검은색으로 그림자를.

④ 선인장은 초록색과 황록색을 진하기를 바꿔 덧칠하면서, 4 종류의 초록색으로 구별해 칠합니다. 화분은 갈색을 진하게 칠하고, 보라색을 덧칠합니다.

⑤ 문손잡이는 노란색으로 칠하고, 갈색을 덧칠합니다. 열쇠 구멍도 갈색으로 칠합니다.

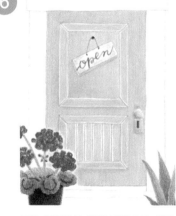

⑥

☞ **포인트**

하이라이트로 나무틀의 가장자리를 칠하지 않고 남겨두어 두께를 표현합니다. 틀의 나무가 직각으로 만나는 부분도 칠하지 않고 남겨 둡니다.

문을 옥색으로 한쪽 방향으로 칠합니다. 선 사이에 약간 틈이 있는 편이 더 나뭇결처럼 보입니다. 간판은 연주황색, 문자, 끈은 갈색, 못은 갈색과 검은색으로 칠합니다.

⑦ 문의 외부 틀을 갈색으로 선을 그리듯이 칠합니다. 마찬가지로, 검은색을 덧칠해 색에 깊이를 줍니다.

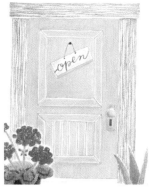

⑧ 계단의 챌판(계단의 수직 부분-역주)은 나선을 그리듯이 검은색으로 빙글빙글 칠합니다. 디딤판은 검은색으로 연하게 칠합니다.

완 성

칠해 보자

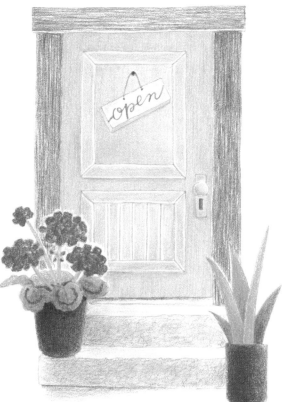

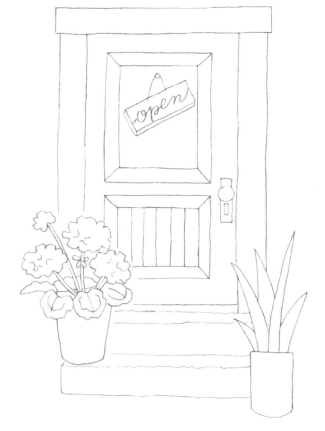

검은색과 보라색으로 그림자를 넣습니다.

옥색 울타리

옥색과 갈색의 혼색은 색이 칙칙하지만, 울타리는 그것을 이용해 낡은 느낌을 내고 있습니다. 울타리 아래쪽의 잡초는 색연필을 완만하게 눕히고 빠르게 세로 방향으로 움직입니다. 마지막으로 전체를 보며 조정합니다.

① 노란색으로 꽃의 심을 칠하고, 그 주변에 황록색을 칠합니다.

② 분홍색, 주황색, 빨간색으로 꽃을 칠합니다. 꽃잎의 끝부분에서 안쪽으로 색연필을 움직이는데, 오른쪽의 하얀 꽃은 중심에서 바깥쪽을 향해 칠하고 끝부분을 칠하지 않고 남겨둡니다.

③ 분홍색 꽃의 중심 가까이에 빨간색을 들쭉날쭉해지도록 덧칠합니다. 주황색 꽃에는 빨간색을, 빨간 꽃에는 주황색을 덧칠해 색에 깊이를 줍니다.

④ 황록색으로 봉오리와 줄기를 칠합니다. 봉오리 아래는 약간 진하게 칠해 입체감을 나타냅니다.

⑤ 봉오리 등에 초록색을 덧칠했다면, 잎맥을 칠합니다. 잎맥은 황록색도 사용해 변화를 줍니다.

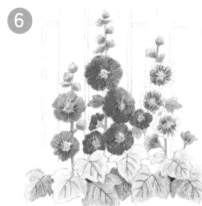

6 초록색으로 잎을 칠합니다. 다양한 진하기로 칠해 변화를 줍니다. 잎과 잎 사이의 작은 틈은 진하게 칠합니다.

7 황록색을 덧칠합니다. 이번에도 변화를 의식해 다양한 진하기로 칠합니다. 갈색을 덧칠해 색에 깊이를 줍니다.

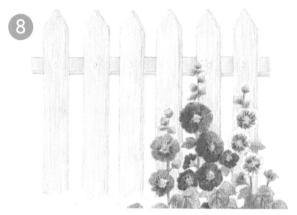

8 옥색으로 선을 그리듯이 울타리를 칠합니다. 거칠게 칠하면 나뭇결의 느낌을 낼 수 있습니다.

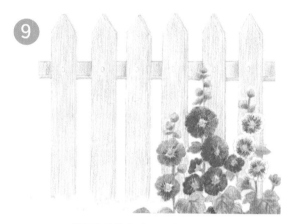

9 갈색을 덧칠해 낡은 느낌을 나타냅니다.

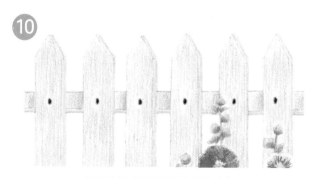

10 못을 갈색과 검은색으로 칠합니다.

11 황록색으로 풀을 그립니다. 색연필을 종이에서 떼지 말고 지그재그로 그리듯이 칠합시다. 풀의 뿌리 쪽에는 그림자를 넣듯이 초록색으로 칠합니다.

| 옥 색 울 타 리 |

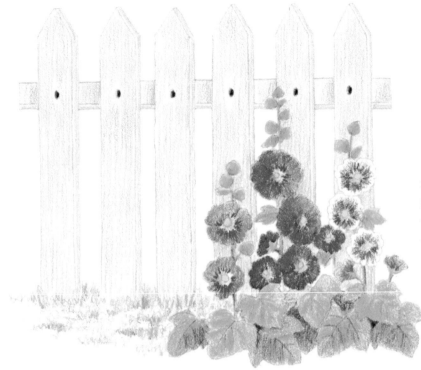

전체를 보면서 봉오
리의 색을 진하게
하거나, 꽃에 노란색
을 덧칠해 밝게 하
거나 합니다.

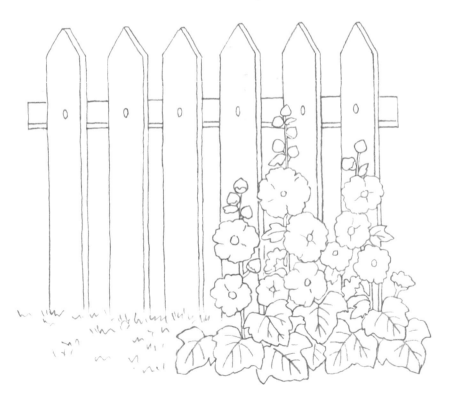

마치며

친근한 그림 도구이지만 의외로 사용법이 잘 알려져 있지 않은 색연필.
실은 아직 발전 도중이며, 매일 사용법이 연구되고 있습니다.

이 책에서는 터치나 혼색 등
색연필로 할 수 있는 표현 방법을 소개했습니다.
모두가 색연필화 교실에서 여러분을 가르치며
시행착오를 거쳐 발견한 것들입니다.

부디 실제로 시험해보시고, 자신의 사용법을 발견해주시기 바랍니다.
여러분에게 색연필로 그림을 그리는 것이 더욱 즐거운 일이 되기를 기원합니다.

와카바야시 마유미

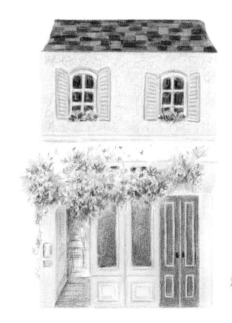

저자 **와카바야시 마유미(若林眞弓)**

일러스트레이터, 컬러리스트.
시마네현 출생. 회사원 시절, 스트레스 해소 수단으로서 색연필과 만났고, 독학으로 그리기 시작했다. 인터넷을 통해 전해져 온 「나도 그려보고 싶다」는 목소리에 부응해, 2009년부터 오리지널 도안과 칠하는 방법 레시피를 이용한 색연필 색칠교실을 개강. 현재는 생활을 자신의 작품으로 채색하는 즐거움을 알아줬으면 한다면서, 시마네, 도쿄, 오사카, 온라인에서 색칠과 일러스트 교실을 실시하고 있다.

블로그 https://www.belta.jp/art/

번역 **문성호**

프리랜서 번역가, 게임 리뷰어. 국내 무수한 게임잡지와 흥망성쇠를 함께 한 전직 게임잡지 기자. 현재는 게임잡지 투고 및 게임 리뷰 작성, 게임 · 만화 · 트리비아 등 각종 번역 일을 하고 있다.
번역서로 『컬러링으로 배우는 배색의 기본』, 『판타지 몬스터 디자인북』, 『리얼 연필 데생』, 『수채화 수업 꽃과 풍경』 등이 있다.

컬러링으로 배우는 **색연필 그림**

초판 1쇄 인쇄 2022년 3월 10일
초판 1쇄 발행 2022년 3월 15일

저자 : 와카바야시 마유미
번역 : 문성호

펴낸이 : 이동섭
편집 : 이민규, 탁승규
디자인 : 조세연, 김현승, 김형주
영업 · 마케팅 : 송정환, 조정훈
e-BOOK : 홍인표, 서찬웅, 최정수, 김은혜, 이홍비, 김영은
관리 : 이윤미

㈜에이케이커뮤니케이션즈
등록 1996년 7월 9일(제302-1996-00026호)
주소 : 04002 서울 마포구 동교로 17안길 28, 2층
TEL : 02-702-7963~5 FAX : 02-702-7988
http://www.amusementkorea.co.kr

ISBN 979-11-274-5142-4 13650

Nurie de Manabu Iroenpitsuga no Kihon
12Shoku dakede Hana mo Okashi mo Konnani Egakeru
©Mayumi Wakabayashi
Originally Published in Japan in 2021 by HOBBY JAPAN Co. Ltd.
Korea translation Copyright©2022 by AK Communications, Inc.

–Illustration Technique

일러스트 포즈 자료집

- **슈퍼 데포르메 포즈집 -기본 포즈·액션 편** Yielder, 카도마루 츠부라 지음 | 이은수 옮김
 데포르메 캐릭터의 다양한 포즈 소재와 작화 요령

- **슈퍼 데포르메 포즈집 -꼬마 캐릭터 편** Yielder 지음 | 김보미 옮김
 다양한 포즈의 2등신 데포르메 캐릭터를 해설

- **슈퍼 데포르메 포즈집 -남자아이 캐릭터 편** Yielder 지음 | 김보미 옮김
 장면에 따라 달라지는 남자아이 캐릭터 특유의 멋

- **슈퍼 데포르메 포즈집 -연애 편** Yielder 지음 | 이은엽 옮김
 데포르메 캐릭터의 두근두근한 연애 장면

- **손동작 일러스트 포즈집 -알기 쉬운 손과 상반신의 움직임** 하비재팬 편집부 지음 | 문성호 옮김
 유명 일러스트레이터들의 손 그리는 법에 대한 해설

- **여성 몸동작 일러스트 포즈집 -일상생활부터 액션/감정 표현까지** 하비재팬 편집부 지음 | 김진아 옮김
 웹툰·만화에 최적화된 5등신 캐릭터의 각종 동작들

- **캐릭터가 돋보이는 구도 일러스트 포즈집 -시선을 사로잡는 구도 설정의 비밀**
 하비재팬 편집부 지음 | 문성호 옮김
 그림 초보를 위한 화면 「구도」 결정하는 방법과 예시

- **소품을 활용하는 일러스트 포즈집 -소품별 일상동작 완벽 표현 가이드** 하비재팬 편집부 지음 | 김진아 옮김
 디테일이 살아 있는 소품&포즈 일러스트

- **자연스러운 몸짓 일러스트 포즈집 -캐릭터의 자연스러운 동작 표현법** 하비재팬 편집부 지음 | 문성호 옮김
 캐릭터의 무의식적인 몸짓이나 일상생활 포즈를 풍부하게 수록

디지털 배경 자료집

- **디지털 배경 카탈로그 -통학로·전철·버스 편** ARMZ 지음 | 이지은 옮김
 배경 작화에 편리하게 이용할 수 있는 각종 데이터

- **신 배경 카탈로그 -도심 편** 마루샤 편집부 지음 | 이지은 옮김
 번화가 사진을 수록한 만화가, 애니메이터의 필수 자료집

- **디지털 배경 카탈로그 -학교 편** ARMZ 지음 | 김재훈 옮김
 다양한 학교의 사진과 선화 자료 수록